特殊奧運
——保齡球——

特殊奧運保齡球運動規則

（版本：2016 年 6 月）

■ 保齡球項目

關於保齡球項目：

　　十瓶制保齡球（在美國簡稱作保齡球）是一項競技運動，由參與者（持球者）將保齡球滾向木製或合成的球道，盡可能擊倒愈多的球瓶來得分。保齡球被認為是特殊奧林匹克運動會中最受歡迎的運動之一。對於智能障礙者來說更是一項特別有益處的運動，因為無論其年齡或運動能力為何，皆可以活動筋骨並同時參與及融入社會。

特殊奧林匹克保齡球項目設立於 1975 年。

特殊奧林匹克運動會保齡球項目的不同之處：

　　特殊奧林匹克運動會允許無法用單手或雙手擲球的運動員使用保齡球坡道。此外，特殊奧林匹克運動會允許完成至少 3 個記分格且無法繼續的持球者，其剩餘計分格以平均得分的十分之一計算，加總作為賽事分數。

相關數據：

* 在 2011 年有 228,344 名特殊奧林匹克運動員參與保齡球賽事。

- 在 2011 年有 113 個特殊奧林匹克成員組織舉辦保齡球賽事。
- 十瓶制保齡球的完美比賽得分為 300 分，其中，持球者必須連續投出 12 個全倒。
- 世界上最大的保齡球中心位於日本，擁有 116 個保齡球道！

賽事種類：

- 個人賽：單人、無輔助軌道賽、輔助軌道賽
- 雙人賽：男子組、女子組、混合雙人組、融合運動男子組、融合運動女子組、融合運動混合組
- 四人團體賽：男子組、女子組，混合組、融合運動男子組，融合運動女子組，融合運動混合組

協會／聯盟／贊助者：

國際保齡球總會（Federation Internationale des Quilleurs, FIQ）

世界十瓶保齡球總會（World Tenpin Bowling Association, WTBA）

特殊奧運分組方式：

　　每項運動和賽事中的運動員均按年齡、性別和能力分組，讓參與者皆有合理的獲勝機會。在特殊奧運中，沒有世界紀錄，因為每個運動員，無論在最快還是最慢的組別，都受到同等重視和認可。在每個組別中，所有運動員都能獲得獎勵，從金牌、銀牌和銅牌，到第四至第八名的緞帶。依同等能力分組的理念是特殊奧運競賽的基礎，實踐於所有項目之中，包括田徑、水上運動、桌球、足球、滑雪或體操等所有賽事。所有運動員都有公平的機會參加、表現，盡其所能而獲得團隊成員、家人、朋友和觀眾的認可。

1 總則

正式特奧保齡球運動規則將規範所有特奧保齡球賽事。針對這項國際運動項目，特奧會依據國際保齡球總會（Federation Internationale des Quilleurs, FIQ）與世界十瓶保齡球總會（World Tenpin Bowling Association, WTBA）的保齡球規則（詳見 http://www.worldtenpinbowling.com/）訂定了相關規則。國際保齡球總會、世界十瓶保齡球總會或全國運動管理機構（NG）之規則應予以採用，除非該等規則與正式特奧保齡球運動規則或特奧通則第 1 條有所牴觸。若有此情形，應以正式特奧保齡球運動規則為準。

有關行為準則、訓練標準、醫療與安全規範、分組、獎項、比賽升等條件及融合運動團體賽等資訊，請參閱特奧通則第 1 條：http://media.specialolympics.org/resources/sports-essentials/general/Sports-Rules-Article-1.pdf。

2 正式比賽

比賽項目旨在為不同能力的運動員提供比賽機會。各賽事可視情況決定所提供的比賽項目及視必要性訂定管理比賽項目之規章。教練可因應運動員的能力及興趣，選擇合適的項目加以培訓。

下列為特殊奧林匹克提供的正式項目：

2.1 個人比賽項目

1. 個人賽（1 名運動員）
2. 無輔助軌道賽（1 名運動員）
 （1）運動員在無人協助的情況下將軌道瞄準定位
 （2）運動員經協助將球放置於軌道上，並將球推下軌道送向目標。
 （3）輔助人員必須全程背向球瓶。

（4）運動員最多可連續投 3 個計分格。

3. 有輔助軌道賽（1 名運動員）

（1）輔助人員可協助將軌道瞄準球瓶，惟輔助人員須全程背向球瓶，並僅遵照運動員指示（口頭或肢體）瞄準。

（2）運動員最多可連續投 3 個計分格。

2.2　雙人比賽項目

1. 男子組（2 名男運動員）

2. 女子組（2 名女運動員）

3. 混合雙人組（1 名男運動員和 1 名女運動員）

4. 融合運動（Unified Sports®）男子組（1 名男運動員和 1 名男融合夥伴）

5. 融合運動女子組（1 名女運動員和 1 名女融合夥伴）

6. 融合運動混合雙人組（1 名男／女運動員和 1 名男／女融合夥伴）

2.3　團體賽

1. 男子組（4 名男運動員）

2. 女子組（4 名女運動員）

3. 混合組（2 名男運動員和 2 名女運動員）

4. 融合運動男子組（2 名男運動員和 2 名男融合夥伴）

5. 融合運動女子組（2 名女運動員和 2 名女融合夥伴）

6. 融合運動混合組（2 名男／女運動員和 2 名男／女融合夥伴）

3 器材

3.1　保齡球

1. 必須經檢驗且可清楚辨識為「核准保齡球」清單所列之保齡球。依國際保齡球總會（世界十瓶保齡球總會）第 11 章（第 65 頁）

建議，請前往 http://www.bowl.com/ 網站查閱核准保齡球清單。

2 若比賽用球之序號已無法辨識，可將序號刻印於球上，惟該比賽用球之原始產品名稱與製造商名稱須仍清晰可見。

3. 若公球為經認可之保齡球，則可使用公球。

3.2 輔助器材

1. 截肢運動員可使用已裝於手部或手臂主要部分的輔助器材來協助持球及送球。

2. 若經特奧會和所參與賽事之協會及大會批准，運動員可使用單手或任一手及／或使用特殊器材來協助持球及送球。

3. 除經特奧會及大會批准外，輔助器材不可設有含可動零件的機械裝置以對球施力或提供推動力。

3.3 保齡球鞋

1. 為保障運動員安全，比賽期間須穿著保齡球鞋。

2. 保齡球鞋鞋底應以特殊物料製成，讓運動員可於送球前滑行。

3. 保齡球鞋底部應保持清潔和乾爽，避免運動員在送球時被卡住。

4. 運動員可穿著由比賽場地提供之保齡球鞋。

3.4 保齡球軌道

1. 當運動員之體能無法使用單手或雙手滾動球時，可使用軌道。

2. 軌道係由支架和斜坡兩組金屬器材組成。支架高度至少應有 24 英寸，最高不得超過 28 英寸。支架寬度應介於 24 英寸至 25 英寸之間。斜坡：與支架連接點至第一個轉彎處的距離應為 16 英寸，第一個轉彎處至斜坡底部的距離則為 54 英寸。

3. 經競賽委員會同意，可使用保齡球軌道和其他輔助器材。

4. 使用軌道之運動員僅於個人賽時可與其他選手分於不同分組。

5. 所有其他大會競賽規則皆適用於軌道分組賽的運動員。

3.5　運動員制服

1. 運動員應穿著整齊及清潔的運動服。
2. 應穿著短袖有領上衣。
3. 下身可穿著長褲、連身裙或休閒短褲。女運動員亦可穿著及膝裙。
4. 不得穿著田徑短褲參賽。
5. 所有運動員皆須穿著保齡球鞋。
6. 須穿著襪子。

4　比賽規則

4.1　賽制

1. 大會主管可決定賽事將採平均分制（Scratch Tournament）或讓分制（Handicap Tournament），但不論賽制，賽事標準（規則）須符合國際保齡球總會（世界十瓶保齡球總會）之規則。
2. 若採平均分制，最終成績為運動員完成指定局數的得分加總。各比賽之局數則由主辦單位決定。
3. 若採讓分制，則最終成績為得分加總，再加上運動員的「讓分」分數。

4.2　平均分制規則

1. 平均分制賽事依運動員參賽的平均分數進行分組，「平均／參賽分數」計算方法為總得分除以總局數。例如：運動員曾參賽21局，總得分為1264分，則其「平均／參賽分數」為60分（不計算小數位）。
2. 若運動員從未參與任何協會賽事，因此沒有平均分數記錄，則其「平均／參賽分數」可參考其訓練成績，但必須以最近至少15

局的總得分來計算。

3. 平均／參賽分數

（1）「平均／參賽分數」係用於決定分組並應遵循以下順序。

（1.1）若運動員有平均分數記錄，將採用最近競賽記錄中至少 15 場比賽的最高平均分數。

（1.2）若運動員曾參與超過15場協會賽事但沒有平均分數記錄，將採用協會平均分數。

（1.3）若運動員沒有平均分數記錄或協會平均分數，將採用練習或非協會賽事的 15 場競賽平均分數。

4.3 讓分制規則

1. 讓分制能讓技術程度不同的運動員和隊伍，在盡可能公平的原則下於同組競賽。特奧的讓分制計算方法係將運動員的「平均分數」與 200 分的差距，100% 做為「讓分」。

2. 舉例來說：甲運動員和乙運動員的平均分數各為 150 及 100，則乙運動員將獲得 100 分的「讓分」；也就是說其每局得分將額外加 100 分。甲運動員的「讓分」則為 50 分，即每局的得分再額外加 50 分。如此運動員便可於同組進行競賽。

4.4 比賽

1. 十瓶保齡球比賽每局含 10 個計分格。運動員於前九個計分格，各有最多 2 次送球機會，除非投出全倒。在第 10 個計分格，若運動員投出全倒或補中，則可投第三次球。運動員須按指定順序投完各計分格。

2. 比賽可於兩條（一組）相鄰的球道上進行。團體賽、雙人賽和個人賽的參賽運動員應依指定順序，輪流於兩條球道上各投完一計分格，因此最後應於每條球道投完 5 個計分格。

4.5 犯規

1. 運動員於送球時或送球後,其身體觸及或超越犯規線,並接觸球道、器材或設施,則視為犯規。

2. 若運動員蓄意犯規,該送球將得 0 分,同時喪失該計分格的送球機會。

3. 若運動員送球後被判犯規,所擊倒的球瓶將不予計分。如運動員仍可於該計分格繼續送球,應重新放置犯規時擊倒的球瓶。

4. 若下列人士發現明顯犯規,但犯規檢測裝置或犯規裁判未能做出判決,則應宣布為犯規並予以記錄:

(1)兩隊隊長或對手運動員。

(2)大會計分員

(3)大會工作人員

5. 大會應視情況指派犯規裁判。

4.6 死球

1. 若發生下列情況,該球將視為死球:

(1)送球後(和於同一球道再送球前),發覺放置的球瓶數目或擺放位置出錯。

(2)運動員於錯誤的球道送球,或送球順序錯誤。或是同一組球道的兩隊各有運動員於錯誤的球道送球。

(3)運動員送球後,球瓶在被球碰到前移位或倒下。

(4)投出的球碰觸到外來障礙物。

4.7 於錯誤的球道送球

1. 若運動員於錯誤的球道送球,該球應視為死球,且運動員應於正確的球道重新送球。

2. 若同一組球道的兩隊各有運動員於錯誤的球道送球,該球應視為

死球，且運動員應於正確球道上重新送球。

3. 若同隊中有一名以上運動員接續於錯誤球道送球，該局將會繼續進行，不做任何調整。接續之比賽必須在排定的正確球道上開始。

4.8　球瓶非法倒下

1. 若發生下列任一情形，送球有效但倒下的球瓶將不予計分：

（1）球在碰到球瓶前就離開球道。

（2）球自後方緩衝區反彈回來。

（3）球瓶因碰觸放置球瓶之工作人員的身體、手臂或腿而反彈。

（4）自動擺瓶機碰觸到球瓶。

（5）移除已擊倒球瓶時，豎立的球瓶被撞倒。

（6）球瓶被放置球瓶的工作人員撞倒。

（7）運動員犯規。

（8）送球時，球道上或球溝內仍有已擊倒球瓶，而球在離開球道表面前碰觸了這些已擊倒球瓶。

4.9　計分方式與術語

1. 記分

（1）比賽中所有局數的成績應以人工或經核准的自動計分裝置記錄。計分表上應清楚標示每顆球所 倒的球瓶數，以供核查各計分格成績時使用。

（2）除非運動員投出全倒，否則第一次送球的得分應記錄於計分格的左上格，第二次送球的得分則記錄於計分格的右上格。若第二次送球沒有擊倒任何球瓶，應在計分表小格內標示「-」。二次送球之得分應即時記錄於計分格內。

2. 全倒

（1）各計分格中第一次送球就把所有 10 支球瓶擊倒，即為「全

倒」。

（2）投出全倒時，計分格的左上格中將標示「X」。

（3）一次全倒的得分為 10 分加上之後二次送球的得分。

3. 連續二次全倒

（1）連續 2 次投出全倒，即為「二次全倒」。

（2）第一個全倒的得分為 20 分加上第二次全倒後第一次送球的得分。

4. 連續三次全倒或火雞

（1）連續 3 次投出全倒，即為「三次全倒（火雞）」。第一個全倒的得分為 30 分。

（2）要取得滿分 300 分，運動員必須連續投出 12 次全倒。

5. 第二球全倒

（1）第一次送球未能投出全倒，而第二次送球擊倒該格剩餘球瓶，即為「補中」。

（2）計分格的右上格中將標示「／」。

（3）第二球全倒的得分為 10 分加上下一次送球的得分。

6. 失誤

（1）除非第一次送球後，剩餘豎立的球瓶形成技術球，運動員在 1 計分格內 2 次送球都未能擊倒所有 10 瓶，即為「失誤」。

7. 技術球

（1）方格內會以「O」圈住擊倒球瓶數，技術球指的是第一次送球後，1 號球瓶被擊倒，但未被擊倒的球瓶位置分散如下：

（1.1）豎立的 2 支或以上球瓶間，至少有 1 支球瓶被擊倒，例如：7 號瓶與 9 號瓶間，或 3 號瓶與 10 號瓶間。

（1.2）豎立的 2 支或以上球瓶正前方，至少有 1 支球瓶被擊倒。例如：5 號瓶與 6 號瓶前。

8. 計分錯誤

（1）計分或計算上之錯誤，應於發覺錯誤時立刻由負責的大會工作人員進行更正。

（2）若錯誤有任何爭議，須由指派之大會人員裁決。

4.10 申訴

1. 若要針對計分錯誤提出申訴，須於比賽結束後（或當日同組賽事結束後）一小時內或頒發獎項前（或下一輪賽事開始前）提出，以先發生者為準。

2. 根據本規則所提出的各抗議皆各自獨立，且本規則不能用於解釋過去或類似的爭議情況。

4.11 教練指導

1. 教練可於指定的教練席內指導運動員。

2. 每隊只能有一個教練（個人賽每位教練可指導 2 名運動員）。

3. 運動員可主動請教教練，但不可離開比賽區或影響比賽進度。

5 運動員缺席或退賽

5.1 運動員缺席

1. 雙人賽（2 名運動員）

（1）雙人賽隊伍必須由 2 名運動員組成。

（2）若任一名運動員無法於比賽當日參賽，則該隊將被取消資格。

2. 團體賽（4 名運動員）

（1）團體賽隊伍必須由 4 名運動員組成。

（2）若任一名運動員無法於比賽當日參賽，則該隊將被取消資格。

　　＊附註：國家比賽可允許 3 人隊伍參賽，惟該隊應根據 3 人平均分數之總和進行重新分組。

5.2 退賽

1. 若運動員完成至少 3 個計分格後無法繼續參賽，最終得分為其「平均分」的十分之一乘以剩餘未完成的計分格數目。

2. 若運動員尚未開始比賽或未投完 3 個計分格，則最終得分為零分且不得獲得獎項。

特殊奧運保齡球教練指南
規畫保齡球的訓練和訓練季

目錄

■ 保齡球教練指南

保齡球的優點

　　保齡球是世界上最受歡迎的運動之一。其中一個原因是因為保齡球的適應性：無論大人或小孩，幾乎所有能力等級的人皆可參與；且保齡球可以是休閒、娛樂和社交活動，或者也可以當作比賽。若是年紀太小所以無法採用完整打法的兒童，可以站近犯規線，使用雙手開心地將球推進球道。青少年、中年人甚至老年人都經常能將球推進球道。且保齡球聯盟眾多。世界上沒有運動像保齡球一樣有這麼多參與者。為什麼呢？保齡球有趣、好玩、乾淨且能讓人開心地笑。保齡球的其他主要優點還有能輕鬆取得場地、器材和指導，也能輕鬆參與練習、聯盟和比賽。

　　保齡球是一項終身健身運動，有助訓練平衡感、協調性和運動技巧。綜上所述，保齡球是一項簡易的運動，因此能滿足多數人的需求。保齡球的規則不複雜，且能很快地學會如何滾動保齡球的基礎內容。現代保齡球是在室內木製或優利膠球道上進行。10 個球瓶在 30 公分外被排成三角形的形狀。遊戲方式是將球滾進球道，盡全力擊倒放在球道尾端的所有球瓶。每個人在每格中共有 2 次機會能嘗試擊倒球瓶。1 局共有 10 格。獲得最高分的人（即擊倒最多球瓶的人）即是贏家。

　　保齡球是一項適合所有年齡和能力的優良休閒活動。由於參與保齡球僅需要相對較少的力氣，因此比起其他運動，保齡球員的運動生涯能延續更多年。保齡球被認為是最多參與者的運動之一，且是適合全家一起參與和享受的運動。

致謝

特殊奧運對安納伯格基金會（Annenberg Foundation）基金會致上誠摯謝意，感謝其贊助此指南的製作和相關資源，並支持我們的全球目標，促進教練們的卓越表現。

特殊奧運也欲感謝以下專業人士、志工、教練和運動員，協助製作《保齡球教練指南》。這些人士協助完成特殊奧運的使命：為 8 歲以上的智力障礙人士提供多種奧運類型運動的常年運動訓練和運動員競賽，讓其有持續不斷的機會得以發展體適能，表現勇氣，感受歡樂的經驗，並與家人和其他特奧運動員和社群共同參與禮物交換、運動技巧和友誼分享。

特殊奧運歡迎您對此指南日後的修訂提出想法和意見。若因任何疏漏致謝之處，我們深表歉意。

特約作者

前美國保齡球隊教練 Fred Borden

國際特殊奧林匹克組織 Venisha Bowler

北卡羅來納州特殊奧運會 Patricia J. Chinn

國際特殊奧林匹克組織 Wanda S. Durden

內華達州特殊奧運會、1999 及 2003 世界運動會技術代表 Bobbi Hoven

前美國保齡球隊執行長／執行主任 Jerry Koenig

國際特殊奧林匹克組織 Dave Lenox

美國保齡球隊總教練 Bob Maki

Strikeability, Inc. 的 Susie Minshew

國際特殊奧林匹克組織 Ryan Murphy

澳洲特殊奧林匹克委員會 Phillip (Phil) A. Parson

美國保齡球教練計畫的教練發展與認證經理 Cary Pon

國際特殊奧林匹克組織 Paul Whichard

內華達州特殊奧運會、1999 及 2003 世界運動會官員 Margaret (Marge) Wilkes

特別感謝以下單位／人士協助和支持

內華達州特殊奧運會

內華達州特殊奧運會主要運動員

北美特殊奧運會

目標

　　實務上，每位運動員的挑戰性目標，對其在訓練和比賽中的動機而言至關重要。目標會建立和驅動運動員訓練及比賽時的行動。運動員的運動自信心能讓他們參與運動時感到更有趣，且對運動員的動機十分關鍵。若需要更多有關目標設定的資訊和練習，請參閱〈指導準則〉段落。

優點

- 提高運動員的體適能等級
- 教導自律
- 教導運動員各種活動的基本運動技巧
- 提供運動員自我表現和社會融入的方法

設定目標

　　設定目標是運動員和教練共同努力的成果，以下是目標設定的主要功能：

- 應以短期、中期和長期為架構
- 應將目標視為邁向成功的墊腳石
- 應為運動員可接受的目標
- 應有難度變化－從容易達成到有挑戰性等不同困難度
- 應為可測量的目標

長期目標

　　運動員能夠獲得要掌握保齡球比賽必備的基礎保齡球技巧、適當的社交行為，以及相關規則的功能性知識。

評估目標清單

1. 寫下目標說明。

2. 目標是否足以滿足運動員的需求？

3. 是否正向地描述目標？若否，請重新描述。

4. 運動員是否能掌控該目標？以及是否著重於運動員的目標，而非其他人的目標？

5. 設定之目標是否為「目標」而非「結果」？

6. 該目標是否足夠重要，讓運動員想要努力達成？運動員是否有時間和精力達成？

7. 此目標會如何改變運動員的生活？

8. 運動員在努力達成目標時，可能會遇到什麼障礙？

9. 運動員需要學習哪些項目？

10. 運動員需要承受哪些風險？

規畫保齡球的訓練和賽季

如同所有運動，特殊奧運保齡球教練應建立指導原則。教練的指導原則必須符合特殊奧運基本原則，即提供優良訓練和機會以確保每位運動員都能進行公平且公正的比賽。不過，與運動員一起享受獲得運動相關技能和計畫目標知識的過程，也是成為成功教練的一環。

訓練季計畫提供了一張藍圖，能協助您達成計畫目標和目的，以及個別運動員的目標。儘管最短的訓練要求是八周，但應認真考慮是否要建立長期計畫，例如：為期一年的保齡球計畫，並分為秋、夏、春和冬季計畫。使用保齡球讓分制系統，能輕鬆組隊以進行公平比賽。

季前規畫

- 透過參加特殊奧運訓練學校，提升您對保齡球以及教導智力障礙運動員的了解。
- 安排能滿足整個訓練季需求的保齡球場館。
- 安排相關器材，若需要，也應包含改裝的輔助器材。
- 招募、熟悉和訓練助理教練志工。
- 協調交通需求。
- 確認所有運動員在首次練習前皆已獲得醫生許可。
- 獲得醫療和父母親同意書影本。
- 為訓練季設立目標和建立計畫。
- 考慮建立經國家保齡球協會認可的保齡球聯盟，且訓練季的時間比八周更長。
- 制定和協調季賽日程，包含聯盟比賽、訓練練習、臨床課程和示範，並確認任何當地、地區、區域、縣立、國家和特殊奧運融合運動 ® 保齡球比賽已預訂的日期。
- 為親友、教師和運動員舉辦培訓，其中應包含在家訓練計畫的相關資訊。

- 建立能確認每位運動員進步程度的程序。
- 制定季度預算。

季中規畫

- 使用技能評估來確認每位運動員的技能程度，以及記錄每位運動員在訓練季期間進步的內容。
- 設計八周的訓練課程。
- 依據需完成的事項來規畫和調整每季內容。
- 著重於學習技能的條件。
- 逐漸提高難度以發展技能。

確認練習日程

　　決定和評估會場後，您現在應已確認您的訓練和比賽日程。務必發布訓練和比賽日程，以提交給以下有興趣的團體。這有助於為您的特奧保齡球計畫建立社群意識。

- 場地設施代表
- 當地特殊奧運計畫
- 志工教練
- 運動員
- 家屬
- 媒體
- 管理團隊成員
- 裁判

　　訓練和比賽日程並非僅包含以下內容。

- 日期
- 起始時間
- 註冊及／或會議區域
- 場地設施的聯絡電話號碼
- 教練的電話號碼

規畫保齡球訓練課程的必要內容

特奧運動員對簡單且結構合理的訓練大綱反應良好，他們可以藉由此大綱來熟悉運動。在抵達保齡球館前，準備好組織結構良好的計畫，將有助您建立例行常規，並妥善利用有限的時間。每個練習課程都需要包含以下要素。由於一些因素，花在每個要素上的時間會有所不同。

☐ 暖身
☐ 之前教過的技能
☐ 新技能
☐ 比賽經驗
☐ 針對表現的意見回饋

1. 訓練季時間：訓練季前期會進行較多技能練習。相反地，訓練季後期則會提供較多比賽經驗。

2. 技能程度：若運動員的能力較差，應多加練習之前教過的技能。

3. 教練人數：有愈多教練且提供更多優質個別指導，愈能看見運動員進步。

4. 可用的總訓練時數：比起 90 分鐘的課程，2 小時的課程能有較多時間學習新技能。

若您決定要建立保齡球聯盟，多數訓練時間將會安排以每周的保齡球課程為主軸。可以在聯盟比賽之前、期間或之後進行訓練。

聯盟比賽前，您可以教導運動員保齡球必備的器材，以及進行暖身階段；聯盟比賽期間，您可以觀察運動員進行保齡球賽，並根據他們錯誤之處提出意見，或者稱讚正確動作，例如「這就是應該遵循的方式」或「很棒的一擊」，也可以進行有關分數、保齡球禮節和體育精神的指導；聯盟比賽結束後，您可以訓練新技能，或與運動員合作改善之前學習過的技能。以下是建議使用的訓練計畫：

暖身與伸展運動（**10-15 分鐘**）

　　每位選手都應在球道上參與暖身（例如：無瓶投球練習）。在等待練習保齡球時，伸展每個肌肉群。

技能指導（**15-20 分鐘**）

1. 快速複習之前教過的技能。

2. 介紹技能活動的主題。

3. 用淺顯易懂的方式示範技能。

4. 必要時，為能力較弱的選手提供肢體協助和提示。

5. 在練習課程前期，介紹和練習新技能。

比賽體驗（**1、2 或 3 次比賽**）

　　選手可以從簡單的保齡球比賽中獲益良多。比賽是最好的導師。

建立有效訓練課程的原則

運動員應保持積極	運動員需要是積極的傾聽者
建立清楚且簡潔的目標	若運動員了解預期目標，便能改善學習狀況
給予清楚且簡潔的指示	示範－增加指示的準確性
記錄進步情況	您和運動員一起詳細記錄進步情況
給予正向意見回饋	強調並獎勵運動員表現良好的項目
提供多元的訓練	多樣化訓練－避免無聊
鼓勵享受過程	讓您和運動員都覺得訓練和比賽十分有趣
創造進步	依循以下內容，能增加學習成效： ● 已知至未知－成功探索新事物 ● 簡單至複雜－了解「我」可以做到 ● 一般至特定項目－這就是為什麼「我」需要努力訓練
規畫資源最大化利用	利用您現有的器材，並克服缺少某些器材的難題－創意發想
接受個別差異	每個運動員的學習速度、能力都不相同。

進行成功訓練課程的祕訣

☐ 依據您的訓練計畫,為助理教練分配角色和責任。

☐ 若可行,請在運動員抵達前準備好所有器材和場所。

☐ 介紹、感謝教練與運動員。

☐ 與大家一起檢視預期計畫,若行程或活動有所改變,務必告知運動員。

☐ 依據天氣、設備來修改計畫,以符合運動員需求。

☐ 在運動員感到無聊或失去興趣前,先改變活動項目。

☐ 讓訓練和活動保持簡單易懂,避免運動員感到無聊。即使在休息時間,也要透過活動讓所有人都有事可做。

☐ 在練習結束時全力進行充滿挑戰和樂趣的小組活動,促使運動員期待下一次練習。

☐ 若活動進行順利,在大家興致高昂時停止活動,通常很有效。

☐ 總結課程內容,並宣布下次課程的安排。

☐ 保持**有趣**是基本原則。

進行安全訓練課程的祕訣

　　儘管風險很小，但教練仍有責任確保運動員知道、了解並認真看待保齡球運動的風險。運動員的安全和平安是教練的主要考量。保齡球並非危險運動，但若教練忘記採取安全預防措施，還是有可能會發生意外（壓傷手指、腳趾等）。總教練的責任是透過提供安全環境和正確指導，將受傷機率降至最低。與保齡球館的管理團隊一起合作，共同確保安全環境並進行必要的調整。

場所設施

☐ 座位和計分區應保持整潔，清空任何食物或飲料。穿上街的鞋子、室外服飾、保齡球袋等皆應放置在適當位置。尤其應保持地板整潔且乾燥。

☐ 助跑道區域應整潔、乾燥且不應有任何雜物。球道、犯規燈、回球和計分器材皆應打開。

☐ 應有易於使用的洗手間、電話、水和急救箱。必要時請確保設有輪椅通道。

☐ 應有能取得的急救箱，且應依需求補充備用品。

監督

☐ 現場的教練／助理比率隨時都應維持在 1-3，教練最好具有保齡球教練證書；且至少有 1 名具備基本急救知識者在現場。

☐ 現場應有運動員醫療文件的最新複本。

☐ 提供緊急程序：訓練所有運動和教練了解這些程序。

器材和服裝

☐ 保齡球員應正確穿著適當的保齡球服裝和鞋子。在助跑道上時，不應配戴或攜帶帽子、梳子、隨身聽、太陽眼鏡等物品。

☐ 若使用公球，請確認已依據體重和握力選擇適當的球。

□ 任何輔助性設備（例如坡道、「推桿」或其他設備）皆應整潔且可供使用。

進入保齡球區域前

□ 在第一次練習前設定清楚的行為規則，並確實執行。

1. 不要觸碰他人。

2. 聽從教練指示。

3. 離開保齡球道前，請先詢問教練。

□ 保齡球員已確實接受禮節和安全性訓練。例如：右球道的保齡球員具有先行權；等兩側保齡球員完成滾出和回球至回球區域後，再踏上助跑道；輪到您時，迅速準備好進行保齡球運動等。

□ 穿上街的鞋子和室外服飾皆放置於適當位置，遠離計分區／保齡球員座位區。球坑處禁止飲食。

□ 運動員已正確暖身，且完成例行伸展運動。

保齡球練習賽

比賽機會愈多，愈能有所收穫。特奧保齡球的策略計畫之一即是提升各地的運動發展。比賽能激勵運動員、教練和整個運動管理團隊。盡可能擴大或新增更多比賽至日程中。以下是我們的一些建議。

1. 與鄰近當地計畫共同舉辦保齡球賽。

2. 詢問當地高中，您的運動員是否能與其進行保齡球練習賽。

3. 加入當地社區的保齡球聯盟、俱樂部及／或協會。

4. 在您的社區中建立自己的保齡球聯盟或俱樂部。

5. 每周舉辦保齡球賽。

6. 在所有練習課程結束時，加入比賽內容。

選擇團隊成員

　　傳統特殊奧運或融合運動的成功發展關鍵即是選擇適當的團隊成員。以下是我們提供的一些重要考量條件：

依能力分組

　　若所有團隊成員都具有相似的運動技能，則融合運動保齡球隊可以發揮最佳表現。若與能力較其他隊友出色許多的運動員合作，則會發生不需發揮潛力，便能控制比賽或配合其他運動員的情況。以上兩種情況都會讓互動和團隊合作的目標消失殆盡，也無法獲得真實的比賽經驗。例如：在保齡球運動中，8 歲的運動員不應與 30 歲的運動員一起進行比賽。

依年齡分組

　　所有團隊成員年齡皆應相近。

- 21 歲以下的運動員間年齡差距應為 3-5 歲。
- 22 歲以上的運動員間年齡差距應為 10-15 歲。

創造有意義的特殊奧運融合運動參與經驗

　　融合運動秉持特奧的基本原理和原則。在選擇您的融合運動隊伍時，應在運動季之前、期間和結束時都能達成有意義的參與。融合運動團隊的組成目的是為所有運動員和夥伴提供有意義的參與。每位隊友應扮演一種角色，讓其有機會為隊伍有所貢獻。有意義的參與也包含融合運動隊伍的互動及比賽的品質。達成有意義參與的方式，是透過團隊中所有隊友共同確保讓每個人都能獲得正向和有益的經驗。

有意義參與的指標

- 隊友在不造成自己或他人過度受傷風險的情況下進行比賽。
- 隊友依據比賽規則進行比賽。

- 隊友有能力和機會對隊伍表現付出貢獻。
- 隊友了解如何將自身技能與其他運動員的技能融合，提高其他能力較差運動員的表現。

若團隊成員有以下情況，則無法達成有意義的參與

- 與其他團隊成員相比，運動技能更為出色。
- 以場上教練自居，而非扮演隊友角色。
- 在比賽的關鍵期間，控制比賽的大部分層面。
- 未固定參與訓練或練習，只在比賽當天現身。
- 必須透過明顯降低自身能力，才不至於傷害其他運動員或控制整場比賽。

保齡球技能評估

運動技能評估是一項系統性方法，可以用來判斷運動員的技能能力。保齡球技能評估卡專為協助教練在運動員開始參與訓練前，判斷其保齡球能力等級而設計。基於以下數個原因，教練會發現此評估是一項實用工具。

1. 協助教練判斷運動員應參與哪些比賽。
2. 設立運動員訓練領域的基準線。
3. 協助教練將能力相近的運動員分在同一個訓練組別。
4. 衡量運動員的進步程度。
5. 協助教練決定運動員的每日訓練課表

在執行評估前，教練應在觀察運動員時先採用以下分析。

- 熟悉列在主要技能下的每項任務。
- 每項任務都有準確的視覺圖片。
- 已觀察過運用技能的運動員如何執行該技能。

如此一來，執行評估時，教練便更能有機會深入分析運動員。一開始，請務必解釋您要觀察的技能。如果可以的話，請示範該技能。

謹記

保齡球員的平均分數是判斷其保齡球能力的最終決定要素。記錄每場比賽的分數，然後得出已進行之比賽的平均分數。適當的技能等級是透過平均分數來決定。您要做的是提升保齡球員從訓練開始到結束期間的平均分數。請記得，改變保齡球員的打球方式或變更器材，常會在一開始導致較低的分數，這是由於保齡球員必須做出必要調整，以適應新方式或器材。

特殊奧運保齡球技能評估卡

運動員姓名 _____日期_____

教練姓名　 _____日期_____

說明

1. 在訓練／比賽季一開始時使用相關工具，以建立運動員起始運動技能的基礎。
2. 要求運動員展示技能數次。
3. 若 5 次中，運動員能正確展示該技能 5 次，則請勾選該技能旁的方框，代表其已完成該技能。
4. 將評估課程納入您的計畫中。
5. 保齡球員可透過任何順序還完成技能。運動員在達成所有潛在項目後，即代表完成此清單。

保齡球區域的平面位置

☐ 知道控制台、大廳區域和保齡球區域的位置。

☐ 能識別球坑。

☐ 能識別助跑道區域。

☐ 能識別犯規線／犯規燈，且了解其功能。

☐ 能辨識回球。

☐ 能識別自動計分設備。

☐ 了解回球方式，以及如何操作回球設備。

設備器材區域

☐ 了解放鞋子和球的位置。

☐ 詢問適當人員，要求正確的保齡球鞋尺寸。

☐ 選擇適當重量的球。

☐ 穿著舒適且能自由活動的服裝。

☐ 比賽結束後，將保齡球和鞋子返還至正確地方。

計分

☐ 了解如何計算擊倒的球瓶數。

☐ 認識全倒和補全倒。

☐ 了解基本術語（例如失誤、技術球、全倒、補全倒）

☐ 了解計分方式。

比賽規則

☐ 表示對比賽的了解。

☐ 了解每局比賽有 10 格。

☐ 若使用替代球道，了解應使用哪一個球道打球。

☐ 了解打球時不應跨越犯規線。

☐ 了解犯規時擊倒的球瓶不予計算。

☐ 了解若全倒已計入分數，1 格只能滾出 1 次球。

☐ 了解每格不得滾出超過兩球，除非是到了第 10 格，也許能允許使用第 3 球。

☐ 了解只有在球瓶站立時才能擊球。

☐ 堅持遵守保齡球區的規則。

☐ 遵守特奧官方規則和 ABC 保齡球規則。

運動家精神／禮節

☐ 隨時展現運動家精神和禮節。

☐ 隨時保持努力不懈的態度。

☐ 與其他團隊成員輪流進行比賽。

☐ 選擇並在整場比賽中使用同一顆球。

☐ 等鄰近球道（運動員隔壁一條的左側或右側球道）的保齡球員完成動作後再滾出球。

☐ 與隊友合作無間地進行保齡球賽，並為隊友加油打氣。

☐ 維持對自己分數的了解。

☐ 協助隊友提升分數。

收回球

☐ 了解球道禮節。

☐ 從正確的一側前往回球區。

☐ 能辨識自己的球。

☐ 從回球區正確地撿回球。

☐ 以單臂支撐球，然後在助跑道上移至起步姿勢。

抓球

☐ 將手指和大拇指正確放至球孔中。

☐ 將非握球手放在球下，手肘向內，以此支撐球。

持球站姿

☐ 在助跑道上呈起步姿勢。

☐ 正確站立以做好準備。

☐ 雙腳擺放在適當位置－若以右手握球，則左腳在前。

☐ 假設已採正確姿勢，眼睛盯著保齡球瓶或目標箭頭／點。

☐ 以雙手控制握球。

☐ 以相對於身體的正確高度握球。

助跑

☐ 以鐘擺式擺動但不推球。

☐ 以鐘擺式擺動並推球。

☐ 踏出步伐節奏不一致的第三、四、五步，並進行推球和鐘擺式擺動。

☐ 踏出步伐順暢的第三、四、五步，並進行推球和鐘擺式擺動。

☐ 在不超越犯規線的情況下送出球。

擲球

□ 最後一步是滑步至犯規線。

□ 將球朝球瓶或目標分數方向擲出，超越犯規線。

□ 採用雙手鐘擺式擺動，呈跨站姿勢。

□ 手臂擺動後，要正確執行跟進動作。

每日表現紀錄

　　每日表現紀錄專為保持準確紀錄而設計，能記錄運動員在學習運動技能時的每日表現。以下是教練使用每日表現紀錄的優點。

> 1. 紀錄會成為記錄運動員進度的永久文件。
> 2. 紀錄有助教練為運動員建立可衡量且一致的訓練計畫。
> 3. 紀錄讓教練在實際教學和指導課程時能保有彈性，將不同技能分為特定且可以滿足每位運動員個別需求的較小項目。
> 4. 紀錄有助教練選擇適合衡量運動員的技能表的指導方式、條件和標準。

使用每日表現紀錄

　　在紀錄表最上方，輸入教練姓名、運動員姓名和保齡球活動。若有超過 1 名教練與該運動員合作，則教練必須在姓名旁輸入自己與運動員共同訓練的日期。

　　在訓練課程開始前，教練會決定課程要包含的技能。教練應依據運動員的年齡、興趣和身心能力來進行決策。應透過運動員必須執行的特定活動說明或描述來呈現技能。教練應在左方欄位的第一行中輸入技能。而在運動員掌握前一項技能後，再輸入後續各項技能。當然，可以使用超過一張紀錄表來記錄課程中的所有技能。此外，若運動員無法表現規定的技能，教練得將該技能分為數項較小的任務，讓運動員能成功表現新技能。

掌握技巧的條件和標準

　　在教練輸入技能後，便可以決定運動員必須掌握技能的條件和標準。條件是指特殊情況，定義運動員必須展現技巧的方式，例如「給予示範，然後提供協助」。教練的假設條件應始終如一：運動員掌握技能

的最終條件為「依據口令，無需協助」，因此教練不需在紀錄表上的技能欄位旁輸入這些條件。理想上而言，教練應適當安排這些技能和條件，讓運動員逐漸學會如何依據口令且無需協助即可展現技能。

標準即是用來決定技能必須達到什麼程度的標準。教練必須決定符合運動員實際身心能力的標準，例如「在 60% 的時間內，使用該技能達 30 公尺」。由於技能性質多樣，相關標準可能包含許多不同種類的標準，例如：時間長、重複次數、準確度、距離或速度……等。

課程日期和使用的指示等級

教練可以利用數天來進行 1 項任務，然後在此期間使用多種指示方法，以達到運動員能依據口令且不需協助即可進行該任務。若要為運動員建立一致的課程，教練必須記錄特定任務的進行日期，以及這幾天使用的指示方法。

活動：＿＿＿＿＿＿＿＿＿　運動員姓名：＿＿＿＿＿＿＿

技能：＿＿＿＿＿＿＿＿＿　教練姓名：　＿＿＿＿＿＿＿

技能分析	條件及標準	日期及指導方式	掌握技能的日期

保齡球服裝

運動員必須穿著適當服裝以順利進行和完成訓練。不適當的服裝可能會影響運動員進行保齡球運動的能力，有時候也可能會造成安全性風險。幾乎所有類型的服裝都適合在保齡球館內穿著。決定要穿著什麼服飾進行保齡球運動時，主要的考量因素是服裝應舒適且能自由活動。由於保齡球運動包含很多不同動作，因此最好選擇寬鬆的服裝（尤其是穿過肩膀和雙臂下方之處），才不會干擾手臂和雙腳的動作。請記得，服裝保持寬鬆即可。

儘管進行保齡球運動不需要穿著制服，但您仍可以要求所有參與計畫的保齡球員穿著相同的保齡球上衣，或者若您組成數支隊伍，可以要求每支隊伍穿著不同的上衣。穿著特定上衣進行保齡球運動，通常能為運動員提升榮譽感，且能激勵運動員更認真進行訓練。

穿得像贏家！表現得像贏家！

保齡球鞋

必須穿著保齡球鞋，且保齡球鞋應為右撇子和左撇子保齡球員設計。每雙鞋子都專為滑步和煞車設計（一邊一個目的）。滑步腳（通常是右撇子保齡球員的左腳，或左撇子保齡球員的右腳）的鞋底由皮革或相似材質製成，能讓運動員輕鬆滑步以完成擲球。由於在助跑期間和結

束時，非滑步腳的任務是提供牽引力和煞車，因此該腳的鞋底應由橡膠或其他高摩擦力材質製成。大多數保齡球館都會提供可租借的鞋子，該保齡球鞋雙腳皆為夾趾鞋底，可供右撇子和左撇子保齡球員使用。

指導祕訣

□ 教練必須週期性地檢查運動員的鞋子和球，以確保符合運動員的需求。請確認鞋子沒有磨損或破洞。此外，請確認球上沒有碎片，且適合保齡球員使用。

保齡球器材設備

務必讓運動員能認識和了解器材設備在特殊比賽中的運作方式，以及如何影響運動員的表現。要求運動員為您展示的每項器材設備命名，並一一試用。若要加強，也請要求運動員選擇要在比賽中使用的器材設備。

運動員就緒

☐ 了解放鞋子和球的位置。

☐ 詢問適當人員，要求正確的保齡球鞋尺寸。

☐ 選擇適當重量的球。

☐ 穿著舒適且能自由活動的服裝。

☐ 比賽結束後，將保齡球和鞋子返還至正確地方。

保齡球

必須使用適合的保齡球。找到正確用球的重要關鍵是確實適合且正確的重量。球的適性和抓球法是由手指和拇指孔的尺寸，以及兩者之間的跨度來決定。最常見的抓球法稱為傳統式抓球法，是最多運動員使用的抓球法。此抓球法讓保齡球員能伸入兩隻中指至第二個關節，且大拇指完全伸入。

手指和大拇指應能輕鬆符合尺寸，且寬鬆地伸入球洞，同時也能碰觸到球四周的內部。運動員應在將手指伸入球洞時，稍微擺動手指和大拇指的第二個關節，來測試尺寸是否符合。此傳統式抓球法常見於多數

「公球」（及多數保齡球館提供免費使用的球）。雖然使用公球是進行保齡球運動最便宜的方式，但其實公球是通用形式，無論右或左撇子保齡球員皆可使用。中階和進階保齡球員則需要尋找自有的裝備。

　　部分式抓球法和完全式抓球法也適用於多數的進階保齡球員。兩種抓球法都能讓大拇指完全插入球洞，手指則是伸入至第一個關節、指尖或在第一和第二個關節之間（部分式抓球法）。可以進行適應性調整，例如讓四根手指和大拇指伸入球洞，以獲得更好的抓力，以克服肢體上的挑戰（例如手部、手腕或手指力量較弱等）。指套（通常以橡膠製成）也可用來提供更多的抓力。

　　球的重量通常由保齡球員的肢體構造來決定。常見的測量方式是成人男性通常會選擇 14-16 磅的球，成人女性是 10-14 磅的球，而青年運動員的球範圍較廣，在 6-14 磅之間。平衡良好的擺動是球的重量是否正確的指標。舉例來說，後擺時若球過重，將會導致肩膀傾斜，破壞身體平衡。若保齡球員持續掉球在犯規線上或將球放於球道上，則表示該球並不適合。

　　球速也可以是球重量是否正確的指標。在課程尾聲減速可能表示球過重。通常，當接近課程尾聲時，若分數開始減少，即為球過重的訊號。球的材質和硬度會決定球適合用於不同的球道環境、保齡球員擲球方式，以及球如何影響球瓶。球不可重於 16 磅。儘管球沒有最小重量限制，但有些回球機器難以將較輕的球回球。球的重量通常介於 6-16 磅

之間。有些保齡球館有「專業商店」員工，能提供更多建議和協助。

　　建議運動員盡可能使用自己的球。這可以讓運動員使用適當重量且適合其手部的球。對許多特殊奧運運動員而言，進行保齡球運動時的最重要考量可能就是要有足夠的力氣來抓球。選擇適當重量的公球通常會導致球孔和跨度對運動員來說過小。備有自用器材（球袋、球和鞋子）也會是運動員強烈自信感的來源。與當地保齡球館或專業商店合作，以達成讓所有運動員擁有自用球的目標。若收費極低或免費，保齡球館或商店通常會把捐贈用球塞好球孔再配合運動員的需求重新鑽孔。

保齡球袋

　　保齡球袋是用來存放自用球。

松香袋

　　松香袋是用來讓運動員的手乾燥。

保齡球巾

　　保齡球巾是用來擦拭球上的灰塵或油，以保持球的清潔。

指導祕訣

□ 教練必須週期性地檢查運動員的鞋子和球，以確保符合運動員的需求。請確認鞋子沒有磨損或破洞。此外，請確認球上沒有碎片，且適合保齡球員使用。

器材設備選擇

保齡球運動必備的器材設備是球、一雙保齡球鞋，以及保齡球館。若皆具備，您便準備好了。

適當的器材設備選擇

若您未接受專業訓練，建議可以尋求球道旁專業商店的建議。運動員最好盡可能自備保齡球器材。

教導如何選擇器材設備

保齡球鞋

保齡球鞋讓保齡球員能正確地滑動雙腳。公鞋的設計旨在讓兩隻鞋的鞋底皆可供滑行。左腳鞋底供右撇子保齡球員用來進行第四或五個步伐；而右腳鞋底則供左撇子保齡球員用來進行第四或五個步伐。

保齡球

重量

保齡球的正確重量和適性非常重要。保齡球的重量約為 6-16 磅。選擇正確重量的保齡球有一項經驗法則，即球的重量約為保齡球員體重的 1/10。這不一定適合所有保齡球員，但卻是一個適合開始挑選的近似值。保齡球員必須能雙手拿起保齡球，並以單手輕鬆地前後擺動。若保齡球員擲球時快要將球掉落，則球即可能過重。然而，若保齡球員將球放落於球道上，這表示球可能過輕。公球的球上通常印有其重量，且不同重量的球通常顏色也不同。

有助運動員取得正確器材的關鍵要素

- 協助運動員從控制台人員處取得正確尺寸的鞋子。
- 讓運動員能無需協助即可從控制台取得正確尺寸的鞋子。

- 協助運動員從可用公球中選擇其要用的球，並讓他們知道如何透過數字（重量）及／或顏色來辨識球。
- 協助運動員取得自用球。
- 與所有運動員討論應穿著適當服裝。

關鍵字

- 您穿幾號的鞋子？
- 您從何處取得您的鞋子？
- 您使用什麼重量／顏色的球？
- 請記得穿著寬鬆服裝。

教練選擇器材設備的祕訣－懶人包

練習祕訣

1. 盡可能為每位運動員安排自用的保齡球器材。

2. 若為有自用球的運動員，請確認球的重量和手的適性。許多特奧運動員遇到的困難是沒有足夠力量抓球，這會變成影響正確進行保齡球運動的最關鍵問題。選擇輕量公球則通常會導致球孔和跨度對運動員來說過小。

3. 備有自用器材（球袋、球和鞋子）也會是運動員強烈自信感的來源。您可以時常取得捐贈的設備。

4. 即使運動員可能備有自用器材，仍請教導以上資訊。也許運動員會遇到要租借器材的場合，以及運動員沒有準備自用器材的場合。

特殊奧運保齡球教練指南
保齡球技巧教學

目錄

熱身

　　熱身是每次培訓課程或比賽準備的第一部分。熱身運動是緩慢而系統地開始的，逐漸涉及所有肌肉和身體部位，為運動員的訓練和比賽做好準備。除了為運動員做好心理準備外，熱身還具有一些生理益處。

　　運動前進行熱身的重要性不容低估，即使對於保齡球這樣的運動也是如此。熱身會提高體溫，並為即將進行的伸展運動和鍛煉準備肌肉、神經系統、肌腱、韌帶和心血管系統。增加肌肉彈性可大大降低受傷的機會。

　　發展保齡球技能的基本體能需求是上臂和肩膀的力量以及上臂、肩膀和腿的肌耐力。上臂和肩膀的力量將幫助運動員發展出平穩而協調的助走與擲球。耐力使運動員在打許多場比賽時（即聯賽和錦標賽）不會過度疲勞。

　　熱身是針對活動進行的。熱身包括主動劇烈運動以提高心臟、呼吸和代謝率。熱身時間至少需要 25 分鐘，並且要緊接著訓練或比賽。熱身運動包括以下基本順序和項目：

項目	目的	時間（至少）
有氧慢跑	加熱肌肉	5 分鐘
伸展	增加移動幅度	10 分鐘
專業項目訓練	訓練／比賽的協調準備	10 分鐘

慢跑

　　慢跑是運動員日常訓練的第一步。運動員慢跑 3-5 分鐘後肌肉便開始升溫，使血液循環通過所有肌肉，從而為它們提供了更大的伸展彈性。慢跑應緩慢開始，然後逐漸提高速度直至完成；但是，到慢跑結束時，運動員絕對不能達到體能的 50%。請記住，熱身階段的唯一目標是使血液循環。

伸展

　　伸展運動是熱身和決定運動員表現中最關鍵的部分之一。越是具有彈性的肌肉是更強壯、更健康的肌肉。更強壯、更健康的肌肉對運動和活動的反應更好，並有助於防止運動員受傷。請參閱本節中的「伸展」了解更詳細的資訊。

專業項目訓練

　　訓練是從低標準的能力開始，發展到中等標準，最後達到高標準能力的學習過程。鼓勵每個運動員盡可能突破自己的最高水準。

　　通過重複執行一小部分技能，可以增強動作覺運動。很多時候為了增強執行該技能的肌肉，動作幅度被放大執行。每次教練課程都應完整指導運動員，以便使他／她了解在比賽運用到的所有技能。

專業熱身動作

- 手臂向前後擺動，此舉為模擬鐘擺。
- 在沒有持球的情況下，完成助走與擲球。
- 在 10-15 分鐘的熱身後，以擲球結束。

緩和

緩和和熱身一樣重要，但是通常被忽略。突然停止活動可能會導致血液積聚並減慢運動員體內廢物的清除，亦可能會導致抽筋、酸痛和其他問題。緩和下來會逐漸降低體溫和心率，並在下一次訓練或比賽之前加快恢復過程。緩和運動也是教練和運動員談論課程或比賽的好時機。

項目	目的	時間（至少）
有氧慢跑	逐漸降低心率和體溫	5 分鐘
輕微伸展	清除肌肉中的廢物	5 分鐘

伸展

　　柔軟性是運動員在訓練和比賽中是否有最佳表現的主要因素。唯有透過伸展才能具有柔軟性，而伸展是熱身的關鍵要素。在訓練或比賽開始時，進行簡單的有氧運動即可進行伸展運動。

　　從輕鬆伸展到緊繃點開始，並保持該姿勢15-30秒，直到不再緊繃。當緊繃感稍減時，緩慢地進一步移動至伸展狀態（漸進式伸展），直到再次感覺到緊繃，再保持這個新位置15秒。每次伸展應在身體的每一側重複4-5次。

　　伸展時繼續呼吸也很重要。當你伸展時呼氣，達到緊繃點的同時，保持吸氣和呼氣。伸展運動應該成為每個人日常生活的一部分。每天進行定期，持續的伸展鍛鍊具有以下效果：

1. 增加肌腱單元的長度
2. 增加關節運動範圍
3. 減緩肌肉緊繃
4. 增強身體意識
5. 促進血液循環
6. 活化身心

　　有些運動員，像是患有唐氏綜合症的運動員，可能會出現肌肉張力低下的情況，這會使他們彎曲的幅度更大。注意不要讓這些運動員伸展超過正常的安全範圍。過度伸展運動對所有運動員來說都是危險的，絕不應該成為安全伸展運動的一部分。這些不安全的範圍包括：

- 脖子後彎
- 軀幹後彎
- 脊椎捲曲

小腿伸展

伸展只有在準確執行時才有效。運動員需要注意正確的身體姿勢和瞄準方向,例如小腿伸展。許多運動員腳的方向沒有保持向前。

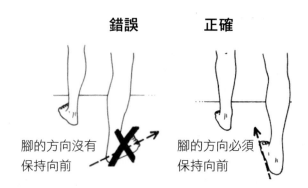

伸展運動的另一個常見缺點是彎曲後背,以得到更好的伸展,例如坐著向前伸腿。

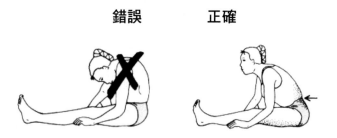

當然,為了達到你的目標,會有很多延伸和變化。但是,我們將專注於一些基本伸展運動,把重點放在主要肌肉群。在此過程中,我們也將指出一些常見的錯誤以及專注於專業項目;此外,我們也會提醒你在伸展運動時要保持呼吸。我們將從身體的頂部開始,一直到腿和腳。

指導祕訣

□ 降低球員／教練比

□ 教練和助手要確保伸展運動有效進行且對運動員無害，這一點很重要。為此，可能需要直接的個人身體幫助，尤其是對於能力較低的球員。

□ 有些伸展運動需要良好的平衡感，如果出現平衡問題，請使用可以坐著或躺著的伸展運動。

□ 教練應照顧進行不正確鍛煉的運動員，並為進行有效鍛煉的運動員提供個人關注和加強。

□ 將伸展運動作為對運動員的「教學時間」。說明每次伸展運動的重要性以及正在伸展的肌肉群。稍後，問運動員為什麼每次伸展運動都很重要。

接下來的伸展運動旨在伸展保齡球最常用的肌肉。一個理想的伸展應包括 3 組，每組 5 個，在每個主要的肌肉群中至少進行 3 次。

上半身

脖子／肩膀伸展－側面　　脖子／肩膀－正面

站／坐在舒適的姿勢，肩膀與手臂向側邊伸展

慢慢地將頭轉向左邊，回到中間，轉向右邊

慢慢地將頭轉回中間，回到中間，往前傾下巴至胸部

手腕伸展　　　　　　　　　擴胸

用另一隻手包覆腕　　　　在背後握著雙手

輕輕地放鬆手腕　　　　　手掌向內

　　　　　　　　　　　　向上推手，掌心朝上

上半身

側臂伸展

側臂伸展

手臂高舉過頭

用另一隻手握住手腕並輕輕推向另一側

手心朝上，向上推

向反方向伸展軀幹

三頭肌伸展（背面）

三頭肌伸展（正面）

雙手高舉過頭

向後彎曲右臂，將手掌放置於背後

握住手肘並朝背部中間向後伸展

左臂重複動作

上半身

前臂屈肌

在前方抓住手，手掌朝外
手指向上，彎曲手腕
用另一隻手抓著手指指節
輕輕地把手指拉向身體
另一隻手重複動作

側邊伸展

高舉左臂過頭，右臂保持於側邊
向右彎曲
另一隻手重複動作

側邊伸展

可以透過其他輔助完成；如圖片
中的運動員即使用拐杖。運動員
也可以使用一個穩定的輔助設備
來幫助他們完成伸展。

下背與臀大肌

股四頭肌

保持一隻腳的平衡，同時使另一隻腳的腳後跟舉到臀部上

握住腳的腳後跟，用四頭肌而不是膝蓋輕輕地向後推。

另一隻腳重複動作

如果運動員在保持平衡方面有困難，讓他們扶著你或隊友的肩膀

下半身

轉動腳踝　　　　　　　雙腳交叉向前屈身

　　　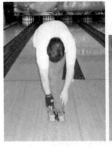

身體站直，雙腳保持平衡　　站直，雙手手臂高舉過頭

重心移至左腳　　　　　　　雙腳交叉

右腳腳趾朝下　　　　　　　向前屈身

順時針轉動腳踝 3-5 次　　　雙手自然下垂

另一隻腳重複動作

下半身

前跨步

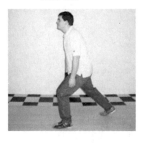

左腳向前跨一步
彎曲左膝，右腳伸直並將重心
放在右腳
另一隻腳重複動作

輔助前跨步

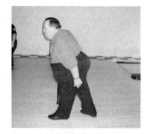

可以透過其他輔助完成；如圖
片中的運動員即使用拐杖。運
動員也可以使用一個穩定的輔
助設備來幫助他們完成伸展。

小腿／阿基里斯腱伸展

手掌抵住牆面
左腳後退一步
彎曲右膝往前跨步直到感到輕微的緊繃感
另一隻腳重複動作

伸展－指導重點摘要

放鬆地開始
在熱身和肌肉放鬆前，不要貿然開始

系統性進行
從上半身開始再往下進行

從一般項目進步到特定項目
從一般項目漸進至專業訓練

在發展性伸展前進行簡易伸展
進行慢速、漸進式伸展

切勿彈跳或猛拉

善用變化
使伸展變有趣；用不同的動作伸展相同肌肉

自然地呼吸
不要屏住呼吸、保持冷靜及放鬆

尊重個別差異
運動員從不同的程度開始和進步

規律性伸展
保持熱身與緩和運動

在家也要熱身

抓球法

保齡球有 2 種抓球法：傳統式抓球法與指尖式抓球法

傳統式抓球法

大多數特殊奧林匹克運動會的保齡球手都使用傳統式抓球法，因為它可以用手指更牢固地抓球。持球者還可以完全控制球，感覺抓得更穩固。傳統式抓球法也使運動員將球抓得更緊，讓人有更心安的感覺。指孔深度足夠深，可以使手指進入球直到第二個指關節。拇指孔使整個拇指都可以插入球中，傳統式和指尖式抓球法都具有相同的拇指孔。

指尖式抓球法

對於進階持球者，建議使用指尖是抓球法。鑽指孔，僅允許將指尖插入保齡球。這種抓球法使手散布在球的更多表面積上，這稱為跨度（拇指和指孔之間的距離）。指孔的鑽孔方式與傳統是抓球法相同。擲球時，指尖式抓球法可讓球有更大的提升力。

運動員預備動作

☐ 將手指與拇指適當放入球內
☐ 持球的另一隻手放在球的下方，同時手肘靠攏身體

抓球教學

1. 運動員將手指放入球內，先是中指與無名指，然後是拇指。
2. 放入球內的手指永遠保持相同深度。
3. 自然且放鬆的抓球。不要在拇指、手指或手腕施加壓力。
4. 不在球內的手指可以放鬆或靠近球內的手指。

關鍵字

- 先手指，再拇指
- 非持球手要放在球的下方

錯誤檢查表

錯誤	修正
先是拇指	示範給運動員看，手指先放入球中
擲球前放開拇指	將持球者的繃帶放入球中以確保抓球
鑽指孔不乾淨	確保手是乾淨的

指導祕訣

練習要點

1. 如果運動員在正確放置手指時遇到困難，請標記那些手指（星號、指甲油、麥克筆等）以進一步提醒他／她。
2. 讓運動員用雙手從回球處撿起球。雙手握住球的同時旋轉球，使球的孔位於頂部。
3. 非持球手置於球的下方提供支撐，而持球手的手指和拇指放在孔中。

取回保齡球－技巧進展

運動員可以做到：	從不	偶爾	時常
了解球道禮節	☐	☐	☐
了解回球機的正確方向	☐	☐	☐
識別他／她的球	☐	☐	☐
正確取回保齡球	☐	☐	☐
將球以一隻手臂抱住並回到起始位置	☐	☐	☐
總結			

取回保齡球

取回保齡球時，切記使用雙手取球。

保齡球取回教學

1. 確保運動員站上起始位置時，知道正確球道。
2. 在踏上起始位置之前，請確保相鄰球道上沒有保齡球。
3. 運動員拿取自己專屬的球。
4. 運動員用雙手抓球，將手放在球的相對兩側，遠離剛回來的球防止手指被擠壓。
5. 運動員將球抱在手臂中，並移至他／她的起始位置。對於慣用右手的運動員，球停在他／她的左臂中，並由右臂和身體支撐在側面。

關鍵字

- 使用自己的球
- 切記球道禮節，注意四周
- 注意手指

指導祕訣

練習要點

1. 為幫助持球者確認正確的球道,讓持球者看上方的自動計分顯示螢幕,該螢幕會顯示下一個要打保齡球的持球者並確認球道。如果沒有這樣的設備,告訴持球者要接在誰的後面上場。

2. 向運動員解釋,當另一個球滾動到回球架上時,如果他/她的手指在球之間,會發生什麼情況。儘管球不能以很高的速度進入回球機,但是直到球撞到另一顆球或某個人的手指才會停止。

3. 向運動員解釋為什麼在從回球機上撿起球時兩隻手比一隻手好用。它減輕了手指和手腕的壓力,節省了長時間打保齡球所需的體力,並有助於防止球掉落在地板上,或者更糟的是防止球落在腳趾上。

4. 請勿將手指放在孔中撿起球。在決定抓球方式並準備好進場之前,不要插入手指。運動員將球抱在手臂中,然後移動到他/她的預備位置。

正確站姿－技巧進展

運動員可以做到：	從不	偶爾	時常
知道起始位置	☐	☐	☐
根據殘瓶改變位置	☐	☐	☐
示範正確站姿－左腳朝前（右撇子）	☐	☐	☐
姿勢正確的情況下，眼睛對準球瓶或瞄準箭頭／點	☐	☐	☐
雙手持球	☐	☐	☐
根據姿勢保持適當高度持球	☐	☐	☐
總結			

持球姿勢

亦稱「教練的眼」。是以用作分析持球者的擲球是否做到以下 4 點：

> 1. 腰際以下－站姿、膝蓋與臀部
> 2. 腰際以上－脊椎、肩膀、頭與雙眼
> 3. 球的位置－平視高度
> 4. 手的高度－抓球、手指與拇指的位置

腰際以上　　　　　腰際以下

球／手的位置－持球手　　球／手的位置－非持球手

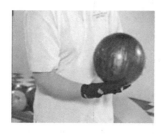

正確站姿教學

對運動員而言，樹立舒適自然的姿勢非常重要。以下建議僅作為指導原則，請根據不同運動員而變化。有 5 種基本的站姿和擲球方式：

交錯腳步站立式

交錯腳步是初學者單手擲球的第一步。持球者站立於犯規線後，不移動腳步。

腰際以下	持球手另一側的腳站立於中心點後方 3 英吋。持球手同側的腳站立於後方 4-18 英吋以保持平衡。膝蓋微彎。
腰際以上	背部微向前傾。持球者的眼緊盯目標。
球的位置	持球手垂直下垂。
手的位置	拇指置於球的頂部。右撇子的拇指放在 10 點鐘位置，左撇子的拇指放在 2 點鐘位置。

球的位置

教學祕訣

☐ 記住，這是學習如何擲球的第一步，也是非四步助走者的建議方式。
☐ 始於低持球位置，持球者開始擺盪並釋放

站姿

教學祕訣

□ 這是指導正確站姿的絕佳時機。修正站姿有助於順暢的擺盪。

□ 有時候示範正確站姿是必要的。

交錯腳步直立式擲球（擺盪）

　　持球者站立於犯規線後，不移動腳步。與前者不同的是，持球位置更高產生擺盪。

腰際以下	與交錯腳步站立式相同。
腰際以上	與交錯腳步站立式相同。
球的位置	將球置於腰際。非持球手置於球的下方以支撐球的重量。
手的位置	手放在球的後方，拇指在 10 點鐘位置（右撇子）或 2 點鐘位置（左撇子），其他手指放在 4 點鐘位置（右撇子）或 8 點鐘位置（左撇子）。手腕勿彎曲。

球的擺盪

教學祕訣

| □ 特別強調要推球。為了使持球者能夠很好地推球，他／她需要高舉球，以獲得力量。 |
| □ 不僅需要幫助球的擺盪，而且還需要協助持球；將球放在持球者的手中。 |

擺盪與滑出

　　這種擲球方式與持球者使用四步助走的方式相同。使用以下步驟找到起始位置（以下位置假定為右手投球手，左手投球手用相反的腳來標記起點）。

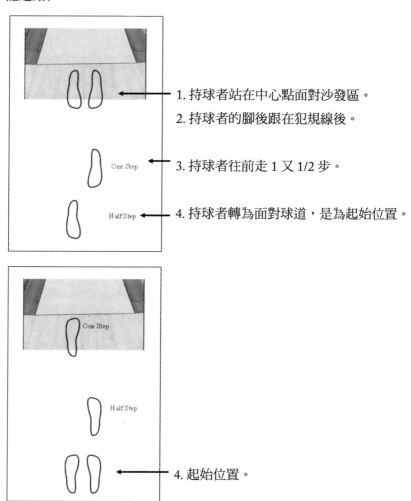

1. 持球者站在中心點面對沙發區。
2. 持球者的腳後跟在犯規線後。

3. 持球者往前走 1 又 1/2 步。

4. 持球者轉為面對球道，是為起始位置。

4. 起始位置。

腰際以下	持球手同側的腳在另一隻腳的腳趾後方 2-5 英吋，重心放在持球手同側的腳上。膝蓋微彎。
腰際以上	背部微向前傾。雙眼緊盯目標。
球的位置	與交叉錯步直立式（擺盪）相同。
手的位置	與交叉錯步直立式（擺盪）相同。

錯誤姿勢　　　　　　　**正確姿勢**

四步助走

　　站姿與擺盪與滑出相同。持球者站在中心點面對沙發區，腳後跟站在犯規線後方並往前走 4 又 1/2 步以找出起始位置。此半步用來調整滑出。

腰際以下	持球手同側的腳在另一隻腳的腳趾後方 2-5 英吋，重心放在持球手同側的腳上。膝蓋微彎。
腰際以上	背部微向前傾。雙眼緊盯目標。
球的位置	與交叉錯步直立式（擺盪）相同。
手的位置	與交叉錯步直立式（擺盪）相同。

五步助走

　　站姿與四步助走相同。持球者站在中心點面對沙發區，腳後跟站在犯規線後方並往前走 5 步。

關鍵字

- 站位
- 放鬆，膝蓋微彎
- 雙眼緊盯目標
- 球的位置

指導祕訣

練習要點

1. 為了讓運動員有更好的站位，可以使用標有腳印的地墊。當運動員熟悉站位後即可移除。

2. 判別四步擲球或五步擲球的起始位置：站在犯規線後，面對沙發區，往前走 4 又 1/2 步或五步。

3. 確保球的位置在腰際，靠攏身體，不阻擋視線。請運動員選定目標－球瓶或瞄準箭頭／點，告知運動員當他／她在擲球時眼睛不要離開目標。

4. 運動員的肩膀因為球的重量而稍有傾斜。身體呈方形以瞄準。

5. 本要點不一定適用所有人，因人而異，請根據運動員的不同而有所變化。

助走與擲球－技巧進展

運動員可以做到：	從不	偶爾	時常
利用擺盪與滑出完成鐘擺	☐	☐	☐
有節奏地利用鐘擺及推球完成四步或五步助走	☐	☐	☐
流暢地利用鐘擺及推球完成四步或五步助走	☐	☐	☐
完成擲球後不超過犯規線	☐	☐	☐
總結			

助走與擲球教學

一個完美的擲球包含持球者與球同時動作，並把球順利擲向球道。以下有 3 種基本助走方法：

1. 站立式
2. 四步助走
3. 五步助走

以上皆包含推球、鐘擺及擲球。即便一步擲球並不能算是真正的擲球，但因為這是完成完整的四步或五步助走的第一步，故列其中。

初學者很難在一開始就同時做到以上四點。可以從鐘擺開始，再進階到擺盪與滑出，最後是完整進場。一開始，一個完整的進場不過是運

動員試著踩著正確的步伐至犯規線，然後完成鐘擺並擲球。

　　確保運動員熟悉每一步驟後再往下進行。可以從前兩個訓練階段的表現決定之後訓練的起點。

鐘擺教學

1. 運動員在犯規線後採取正確站姿。
2. 雙手垂懸持球於側邊，拇指指向球瓶。
3. 手臂放鬆，手腕不彎曲。
4. 使運動員以自然的弧度向前擺盪球至腰際，然後向後擺盪不高於臀部。此刻身體稍向前傾，膝蓋微彎。
5. 肩膀保持與犯規線平行。
6. 球、雙手手臂及手肘在擺盪時階靠攏身體。
7. 緊盯瞄準箭頭／點或球瓶。
8. 擲球後手臂保持向上一直線。

關鍵字
- 緊盯目標
- 1、2、抬球
- 自然擺盪
- 一直線

擺盪與滑出教學

1. 運動員在犯規線後採取正確站姿。
2. 使運動員向目標推球後，手臂盪回。
3. 當球從後向前擺盪的同時，另一隻腳稍向前傾。
4. 當球經過腳踝時，持球者的前膝蓋稍向前傾。
5. 完成動作時，肩膀在前膝蓋上方稍向前傾，手臂保持向上一直線。

關鍵字

- 擲球後重心向下
- 緊盯目標
- 滑出
- 膝蓋微彎
- 肩膀稍向前傾
- 手臂保持向上一直線

四步助走教學

四步助走可在擲球過程中實現最自然且有節奏的身體移動。這種方法提高準確性並減少疲勞。下面介紹了四步助走，也推薦使用這個方法指導運動員。以下說明適用於右手持球者。如果要教授左手持球者，請使用另一隻腳。

第一步（教練協助）

向前推球的同時，右腳保持在前。此動作是很短的滑步，動作結束時球在前腳上方。

教練的協助可以採取多種形式。有時必須把球放在適當的位置，有時必須示範以幫助運動員看到與感受到正確的第一步。

第二步

　　持球手開始向後擺盪，另一隻手向外伸出以保持平衡。此動作結束時，球在盪回的途中，與持球手同側的腳也是。

　　有時必須示範如何正確完成此動作。

第三步

　　與持球手同側的腳向前踏出。此動作完成時，球在後擺盪的最高點。

第三步（教練協助）

　　當運動員進步時，你會發現先示範再讓運動員自行練習是有效的。

第四步

　　當持球手另一側的腳向前踏出，球盪回並在犯規線上方擲出。

第四步（手臂保持向上一直線）

完成動作時，肩膀在前膝上方稍向前傾，手臂保持向上一直線。

關鍵字

- 向前推球
- 手臂保持一直線－瞄準目標
- 後盪
- 球向下向後盪回
- 肩膀稍向前傾
- 另一隻手向外伸出以保持平衡
- 球超過犯規線

五步助走教學

五步助走基本上與四步助走相同。差別在於五步助走第一步是左腳。第二步右腳移動時才推球，與四步助走相同。多的那一步是用來讓運動員放鬆。

教學祕訣

練習要點

1. 當持球於側邊時，請運動員默數步驟，這樣可以幫助運動員學習四步助走。

 - 如果運動員的後擺太大，在持球手臂腋下放一塊手帕可以幫助解決問題。在適當的後擺中，手帕保持在原位，並且不會掉落。
 - 「1」－推球向前
 - 「2」－擺球向後
 - 「3」或「擲球」向前擲出球

2. 告訴運動員在擺盪時不要施力，讓球的重量自行擺盪。

3. 說出助走的步驟。「開始：右腳、左腳、右腳、滑出」

4. 一旦運動員開始使用適當的步伐，就讓運動員進入節奏併計算其步數。第一步數「1」，第二步數「2」，第三步數「3」，第四步數「滑出」或「擲球」。不拿球重複做幾次，每次都提高動作速度。重複練習幾次後再持球。

5. 站在運動員後方，隨著運動員動作數出步驟。幾次後讓運動員自行動作，記得讓他們自己大聲數出來。

6. 為了讓運動員在犯規線上方擲球，在犯規線上放一條保齡球球巾或一條繩子，告訴他們在球巾／繩子上擲球。

7. 擲球後手臂或手保持上方一直線可以透過在保齡球球巾打結示範。給運動員一條球巾後往後站，讓他用一步擲球將球巾丟向你的胃。注意運動員是否將他／她的右手伸直並將拇指指向你的胃。跟他們說明此舉如同擲球時的動作。

8. 在家訓練可以讓運動員跟朋友練習手掌向上丟擲壘球。注意手臂、手及拇指的位置。

9. 完成動作時修正運動員的動作。

10. 手、手臂及肩膀與目標保持一直線。當球離開運動員的手的時候，讓他們做出像是在跟其他人握手的樣子。

計分方式－技巧進展

運動員可以做到：	從不	偶爾	時常
計算倒下的球瓶	☐	☐	☐
知道全倒與殘瓶	☐	☐	☐
知道基本術語（例如：失誤、分瓶、全倒、補倒）	☐	☐	☐
知道基本計分程序	☐	☐	☐
總結			

計分方式

　　高分是保齡球的目標。運動員必須能夠識別保齡球計分符號並對保齡球如何計分有基本認知。大多數情況下，自動計分機減少了人工計分的需求並使計分更加容易。

計分方式教學

1. 一局有 10 個記分格，加總即為總得分。一場傳統的比賽會有 10 局。
2. 計分採雙格系統。第一次擲球所擊倒的球瓶數顯示在計分格中的左方格子中。
3. 第二次擲球所擊倒的球瓶數顯示在計分格中的右方格子中。
4. 如果持球者未能在 2 次擲球內擊倒所有球瓶，稱為失誤。符號為「-」。
5. 當持球者用 2 次擲球擊倒所有球瓶，稱為補倒。符號為「/」。
6. 當持球者用 1 次擲球擊倒所有球瓶，稱為全倒。符號為「X」。三次連續全倒稱為「火雞」。
7. 當持球者觸碰到犯規線、球道的任一部分或身體在犯規線上方，稱為「犯規」，此次擲球不計分。如果在第一次擲球犯規，球瓶會重新立起第二次擲球，第一次擲球的分數不採計。第二次擲球必須全倒，若是成功達成，稱為補倒。
8. 分瓶指的是在第一次擲球後，殘瓶間有多個瓶子的空間。如果殘瓶為 1 號瓶，不能稱為分瓶。

關鍵字

- 計分格
- 比賽

- 失誤
- 補倒
- 全倒
- 火雞
- 犯規
- 分瓶

指導祕訣

練習要點

1. 對於大多數運動員，知道如何計分是很重要的。對於能夠學習如何計分的運動員，可以讓他們參閱書店或圖書館中，國家或國際保齡球規則書。

擊倒殘瓶

　　擊倒殘瓶是取得高分的關鍵，沒有想像中那麼難。有一句話在保齡球界中流傳：「如果不能全倒，那就補倒。」要完成補倒，起始位置移至殘瓶對面。如果有多個殘瓶，起始位置依最靠近持球者的球瓶而定。以下為 3 個擊倒殘瓶的關鍵：

　　1. 一致性的擲球

　　2. 一致性的手臂擺盪

　　3. 向目標擲球

團體賽

　　保齡球是個人運動。然而，保齡球手通常會組隊以完成聯賽。團體賽包含雙人賽（2 名保齡球手）及多人賽（3-5 名保齡球手）。分數以每位保齡球手的分數加總做計算。特殊奧林匹克運動會認可這些分組並有相對應的比賽階級。

瞄準技巧

　　大多數的持球者使用其中一種瞄準技巧擲球：球瓶瞄準或瞄準點。

球瓶瞄準

　　持球者在起始位置緊盯球瓶以瞄準。運動員瞄準 1-3 號球瓶（右撇子）或 1-2 號球瓶作為第一次擲球的目標。若是第一次擲球沒有全倒，在第二次擲球瞄準殘瓶。

瞄準點

　　運動員使用地上 2 組 7 個瞄準點瞄準，而不是瞄準 60 英呎遠的球瓶。瞄準點位於犯規線後方 6-8 英呎，瞄準箭頭位於球道後方 15 英呎。作為輔助，持球者可以判斷球的去向。運動員必須假想一條線，使其延伸到瞄準的球瓶以判斷球的去向。

定位點	運動員姿勢與站位

四種基本球路

直球

　　直球以相對的直線行進，並且會受到較大的偏向，因為它傾向於穿過球瓶。因此，在完美點（1號球的右側）以外的任何地方全倒的可能性不大。因此，直球並不是萬無一失。球需要靠近第二個箭頭滾動，而不是沿著球道的中心滾動，在這裡球將有更好的機會進入打擊區並在球瓶之間獲得良好的混合作用。

鈎球

　　大多數初學者傾向於打鈎球或曲球。如果運動員有一個自然的鈎球，讓運動員使用它。鈎球是非常有效的擊球方法，因為它比直球具有更大的誤差範圍。釋放過程中，中指和無名指的提舉動作是球的鈎子。它如此有效的主要原因是它在球瓶之間產生了神祕的混合作用。

曲球

　　在投擲曲球（誇張的鈎球）時，手臂和手腕將轉向左邊，拇指通常會在左右從球的9點鐘方向出來。其寬闊的盤旋路徑使其難以控制。然而，如果球撞入正確的打擊口袋，它可以掃除所有球瓶。

反手曲球

　　與曲球瞄準1-3號瓶不同。如果保齡球手總是使用反手曲球並且改變不了，讓他移至起始位置的左側並瞄準從左邊數過來的第2個瞄準點對面的球瓶（同左撇子）。這樣球就會擊倒1-2號球瓶，如同左撇子。

認識保齡球館－技巧進展

運動員可以做到：	從不	偶爾	時常
知道櫃檯、大廳、保齡球區	☐	☐	☐
知道沙發區（保齡球區）	☐	☐	☐
知道助走區	☐	☐	☐
知道犯規線／犯規燈及其功用	☐	☐	☐
知道回球區	☐	☐	☐
知道自動計分機	☐	☐	☐
知道如何回球及回球機的操作	☐	☐	☐
總結			

保齡球館

保齡球館由偶數個球道組成。球道寬度在 41-42 英寸之間，由 39 個木板組成。保齡球從犯規線開始沿球道向下滾動到 10 個球瓶上（60 英呎）。球道的兩側是一個 9 英吋寬的通道。保齡球員在助走區開始擲球動作。助走區為從沙發區到犯規線之間的木頭區域。一次只能有一個人進行助走。

沿途有一些引導點，也稱為定位點，它們也與犯規線和球道上的點排成一直線，這些點用於精確地控制球的移動和傳遞。在球道上也有用於此目的的瞄準箭頭。球道通常每天上油，以防止摩擦並更好地控制球。

球瓶架位於球檯中，球瓶以三角形排列，每支球瓶的中心相距 12 英吋。保齡球瓶高 15 英吋，重 3 磅 6 盎司到 3 磅 10 盎司。標識為 1-10，號碼代表球瓶編號。

- 面對球瓶，2 號球瓶位於 1 號球瓶左側第 2 排。
- 3 號球瓶位於 1 號球瓶右側第 2 排。
- 第 3 排有 4 號球瓶（左）、5 號球瓶（中）及 6 號球瓶（右）。
- 第 4 排有 7 號球瓶（左）、8 號球瓶、9 號球瓶及 10 號球瓶（右）。

指導祕訣

☐ 與運動員討論保齡球館的空間配置，識別主要組成－櫃檯、球道、助走區、球檯等等

☐ 經過允許，帶運動員到球檯以了解設備。

保齡球館的各區域教學

在每個訓練季節開始時，需要評估每個運動員，以確定已經掌握了哪些知識和技能，哪些領域需要進一步的加強。

櫃檯

這是保齡球館的中心。在這裡分配車道，並分發保齡球鞋。如果球道有任何問題並且沒有對講機，這也是運動員去的地方。

大廳

這通常是球道後面的區域，觀眾可以觀看保齡球，保齡球架還可以放置室內球，通常有一家餐廳。

保齡球區

該區域由許多球道組成，通常由座位區成對隔開。運動員在這裡擲球。向運動員解釋，因為在比賽期間，保齡球手需要在兩條球道之間交替。

比賽要求交替球道。因此當比賽進行時，運動員交替球道使用。

沙發區

運動員將在這裡等待輪到他／她擲球。在許多保齡球館中，這裡都提供了用於存放外套，鞋子，保齡球袋等的空間。如果未提供特定區域，則在座位區下方的區域可以放置球袋和鞋子。

指導祕訣

☐ 該區域是保齡球手的活動中心，因此，保持秩序並非保齡球手或教練不得進入很重要。

回球機

重置按鈕位於此處。教授運動員重置的目的，使用時機以及可能由誰使用（例如：運動員、教練、球道輔助員等）。另外，教授運動員從回球處取回保齡球的正確方法避免他們受傷。

指導祕訣

☐ 保齡球手在回球時要特別注意。提醒運動員在取回球時多注意。

助走區

讓運動員觀察進場和車道上深色的「定位」點或箭頭；討論這些標記的目的：它們為運動員在站位時提供了非常明顯的參考點。定位點可幫助運動員瞄準球。

犯規線與犯規燈

解釋犯規線的用意：正如球場線充當籃球的邊界線一樣，犯規線也充當保齡球的邊界線。如果運動員越過犯規路線會怎樣？犯規燈亮起，通常還會響起蜂鳴聲或喇叭聲。

比賽中必須有犯規燈。因此，所有訓練最好在有犯規燈的情況下進行。開啟犯規燈後，向運動員展示如果投球手越過犯規線會發生什麼。如果運動員發現自己踩在犯規線上，則將他們的起始標記進一步遠離犯規線。你還可以評估他們的方法，以確保他們的步伐不會超出範圍。

踩在犯規線上蜂鳴器會響起。運動員不會得到任何分數，這會影響總分。

球道與球溝

指出球道上的點和箭頭／點。說明當擲球時可以成為瞄準點。指出球溝，將球擲入球溝時會發生什麼。

球瓶區

球瓶區是球瓶放置的區域。總計有 10 個球瓶以三角形排列，第一個為 1 號瓶。

- 面對球瓶，2 號瓶在 1 號瓶左側，3 號瓶在 1 號瓶右側，皆為第二排。
- 第 3 排有 4 號球瓶（左）、5 號球瓶（中）及 6 號球瓶（右）。

- 第 4 排有 7 號球瓶（左）、8 號球瓶、9 號球瓶及 10 號球瓶（右）。
 運動員要能夠識別球瓶號碼，以便在需要重置時通知櫃檯。

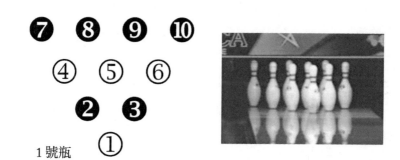

1 號瓶

自動計分機

說明計分設備用於紀錄每個保齡球手的得分。頭頂顯示器也是一個有用的工具，它可以顯示下一輪的保齡球手的名字。

關鍵字

- 球瓶以何種形狀排列？
- 切記：沙發區禁止飲食（保齡球區域）
- 何時及何人可以按下重置按鈕？

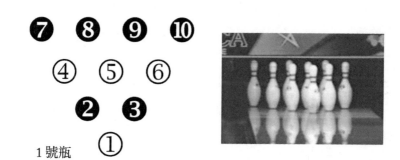

改裝與輔助

在比賽中，不改變規則以適應運動員的特殊需要非常重要。規格中允許與經批准的保齡球用具可以滿足運動員的特殊需要。教練可以修改訓練練習、運動器材和溝通方式，以滿足運動員的特殊需求，從而幫助他們更容易取得佳績。

改裝設備

對於某些運動員，符合需求的改裝設備讓他們能夠更順利地參與比賽。

助滑設備

無法擲球的保齡球手可以使用助滑設備。這是兩件式裝置，可為輪椅使用者和／或力量及活動能力有限的使用者提供幫助。保齡球手輕輕一推，將球推下坡道並進入球道。助滑設備有兩種類型：輔助和非輔助。

指導祕訣

☐ 切記，作為保齡球手的腳，助滑設備不得跨越犯規線。

輔助助滑設備

對於沒有力量或渴望打球的輪椅運動員，另一種選擇是助滑設備。它是具有 30 度傾斜度的金屬或鋁製框架。設備放置在助走區域上，其瞄準的方向由運動員通過設備的微小移動來控制。在運動員正確對齊球

道並請求球後，協助員將球（最好是 16 磅重）放置在設備上。保齡球手確保正確放置球，如果不正確，則根據需要旋轉球。當運動員準備擲球時，將一隻手放在設備上，當球從設備道上滑下時，幫助其保持穩定。

釋放

全倒

助滑設備對於需要協助的運動員來說是個可行方法，讓他們能夠與家人朋友享受保齡球。

為了擊倒殘瓶，只需要稍微調整設備的位置即可。右側殘瓶設備稍向右，左側殘瓶設備稍向左，中間殘瓶對準即可，只需要稍加力即可使球滾動。指孔對於球滾動的方向也有影響。多試幾次以決定球在設備上的位置。

一但決定適當的位置，讓運動員記得球的特徵以作為參考，可以是拇指或手指孔，或是球上的名字或數字。記得要讓運動員自行記住才能進步。

助理移動設備至犯規線後方並根據保齡球手的要求放置（聲音或手勢）。如果可以，讓運動員自行調整。助理不得自行調整，設備不得超越犯規線否則將視為犯規。

不論是坐在輪椅或是站立的情況下，讓運動員自行調整非常重要。你可以提供建議，但讓運動員作最終決定。

接著，球放在設備上，助理用一隻手握住設備的腳。賽務人員必須背對球瓶，以避免看到球的去向，然後把手從球上移開。助理比須扶著球然後從設備上推向球瓶。每個計分格皆重複動作。

每個計分格結束，設備必須推回回球機以待下個計分格。

無輔助助滑設備

1. 運動員將移動設備到想要的位置。
2. 接著，從回球機拿取保齡球並放上設備。
3. 保齡球手從設備上把球推向球瓶。每一回合皆重複動作。
4. 每一回合結束，設備必須推回球機以待下個回合。

防洗溝柵欄保齡球

保齡球運動已經開始使用在大部分球道，放置在球溝中的設備（通常稱為防洗溝柵欄）來防止球進入球溝。這些防洗溝柵欄幾乎完全消除

了洗溝球，從而確保保齡球手擊倒球瓶。教導初學者（年輕的保齡球手）時通常會使用防洗溝柵欄，使教練得以傳授技巧，同時允許投球手擊倒一些球瓶，從而獲得一定成就感。這些只能用於指導目的，使用防洗溝柵欄的分數不能用於確定要晉級任何比賽的保齡球水平。僅使用防洗溝柵欄的運動員不建議參加比賽。

調整你的溝通方法

不同的運動員需要不同的溝通系統。舉例來說，有些運動員擅於學習動作，有些擅於聆聽，更有些則是需要兩者並行－觀看、聆聽，甚至是閱讀說明。

調整保齡球設備

- 對於無法抓球及輪椅運動員使用助滑設備。
- 裝設助滑器在助滑設備上幫助推球。
- 對於無法抓球的運動員裝設扶手延伸及助滑器。
- 釋放球後，扶手手柄立即卡回球中。
- 對於平衡障礙的運動員使用穩定導軌。
- 對於無法站立及行走的運動員使用椅子或輪椅。

適應保齡球的特別訣竅

視障者的保齡球

　　視障者很難（即使不是不可能）可視化角度。因此，必須開發一種系統，使所有擲球都成一直線。以下系統已成功運用：

軌道保齡球

1. 擊球：將導向臂的肘部鉤在滑軌上，並調節滑軌的位置，以使懸掛在持球手手中的滑軌上時，球與球道中心對齊。所有後續擲球都將保持在該位置。

2. 左側殘瓶：4、7 與 8 號球瓶。將導軌鉤在導向臂的腋下，這將使持球手與球瓶對齊。

3. 右側殘瓶：6、9 及 10 號球瓶。將導軌握在導向臂的手中，使手臂筆直地伸到與地板平行的一側，這將使持球手與球瓶對齊。

4. 中央殘瓶：回到全倒位置（1 號球瓶）。這將會擊倒 1、2、3 及 5 號球瓶。

無軌道保齡球

　　許多視障保齡球選手傾向不使用軌道。他們利用回球機作為調整的起始位置。這是通過將腿靠在回球機的一側，然後側向踩踏以獲得適合各種擊球的正確位置來實現的。由於回球機在比賽中使用的兩個球道之間，因此這意味著在右球道上使用左腿，在左球道上使用右腿。有必要制定統一的步驟。此方法的動作通常如下：

1. 右側球道：將左腿靠在回球機上。全倒和／或中央殘瓶；向右 2 步。右側殘瓶：向右 3 步。左側殘瓶：向右走 1 步。

2. 左側球道：將右腿靠在回球機上。全倒和／或中央殘瓶同上。右側殘瓶：向左 3 步。左側殘瓶：向右走 1 步。

必須幫助保齡球運動員確定合適的步伐。此後，唯一需要的幫助是將保齡球手引導到球道並說明球瓶數量。保齡球手通常會產生聽覺，可以告訴他／她大約有多少個球瓶被擊倒。一些視障投球手擲出一個鉤球，這幾乎不可能擊倒6號或10號球瓶。擲球時，請保齡球手使用直球，持球手的拇指在12點鐘方向。

在教導初學者時，建議他們以適當的姿勢站在犯規線上，並以僅擺盪的姿勢和沒有移動的方式擲球。稍後可以進階到三步驟的助走。移動越短，保持直線越容易。在開始時平穩而緩慢地滾動球至關重要，因為一旦將球拋出或太用力滾動，人就會傾向於將手臂拉過身體並使球產成角度。

對於非完全喪失視覺能力的人，讓他們站在犯規線前約兩英呎的位置，使持球手與犯規線在地板上的中心或「大」點對齊。確保他們的肩膀與犯規線成直角，然後讓他們滑過擊球或殘瓶中心點，並在3-6號瓶或6-9號瓶的中心點上方滾動。運動員可以移動到6號瓶或6-10號瓶的中心右側的第二個點。將中心左側的點用於2-4號瓶或8號瓶，將中心左側的第二個點用於4號瓶或4-7號瓶。

輪椅保齡球 – 無輔助助滑設備

除了助走，滾球的基本概念是相同的。助滑設備可以在中心點上幫助投球手。需要帶有車輪鎖定裝置的輪椅，椅子還應配備額外的座墊，以抬高保齡球手，使前臂靠在椅子扶手上時與地板平行。在投球手的非投擲側和椅子側之間還應使用楔形墊子，以使投球時他／她不會滑動。

大多數保齡球手在有能力的情況下，更喜歡自己從回球區取球。然後，他們將椅子移至犯規線，擺好姿勢，這樣，當他們的手臂懸在椅子的側面時，使其與球道上的「點」對齊；然後放下他們的輪椅剎車。將球握在手中，將手放在輪椅的手臂上。然後將球向前推出，並遠離椅子

的輪子。

　　旋轉手腕 1 圈可獲得最佳效果，因此手背在後擺盪上緊挨著輪子，並繼續向前移動此手直到球經過「底部死點」。在其餘的擺盪過程中，旋轉手腕，直到拇指位於 9 點或 10 點鐘位置（右撇子），這將產生一個鉤子，但這是確保球不撞到椅子輪的最簡單方法。如在「視障系統」中一樣，此處的擊倒殘瓶應僅限於直球，無曲球，尤其是在球必須在椅子前橫越的情況下。

　　在某些情況下，輪椅保齡球手無法使用上述方法打保齡球。在這種情況下，一種好方法是獲得木製的直椅，在每條腿上貼上橡膠套，並在椅子上臨時系上安全帶。將椅子放在犯規線上，拿起或幫助保齡球手坐在椅子上，然後將安全帶綁在保齡球手上。椅子要夠低，以便保齡球者稍微傾斜就可以將球撿起，伸直，使球離開地板，然後可以擺成鐘擺。協助員必須將椅子靠背向下壓。在大多數聯賽或錦標賽保齡球的情況下，要求對規則進行特殊的例外處理，以便保齡球手可以滾動三個計分格而不會移動，因為這是將其綁在椅子上的主要功用。

心理建設與訓練

　　無論是努力做到個人最好還是與他人競爭，心理訓練對運動員都非常重要。賓州州立大學的布魯斯‧海爾（Bruce D. Hale）所說的「無汗練習」的心理影像非常有效。頭腦無法分辨真實與想像之間的區別。實踐就是實踐，無論是精神上還是身體上的。

　　讓運動員坐在放鬆安靜的地方，不要分心。告訴運動員閉上雙眼，並想像特定技能的畫面。每個人都在保齡球道上的大電影螢幕上看到自己。逐步引導他們掌握技能。盡可能多地使用細節，用文字來激發所有的感覺－視覺、聽覺、觸覺和嗅覺。要求運動員重複畫面，成功地練習技巧的圖片－甚至可以看到球從球道上下來並全倒。

　　一些運動員需要幫助才能開始這一過程。其他人將學會自己練習這種方式。在頭腦中進行技巧訓練與在球道上進行保齡球技巧之間的聯繫可能很難解釋。但是，反覆想像正確地完成一項技能並相信它是真實的運動員更有可能實現這一目標。無論什麼事情進入一個人的思想，一個人的內心都會在他／她的行動中顯現出來。

特殊奧運保齡球教練指南
保齡球規則與禮節

目錄

保齡球規則教學

教導保齡球規則的最佳時機是在練習的時候。完整的規則，請參閱特殊奧林匹克官方規則書。

運動員應具備

☐ 理解比賽。

☐ 知道 1 局有 10 個計分格。

☐ 知道球道與交替球道。

☐ 知道擲球時不能跨越犯規線。

☐ 知道犯規時不予計分。

☐ 知道唯有擲出 1 次球才算全倒。

☐ 知道每個計分格不能擲出超過 2 球（第 10 個計分格除外，可以擲 3 次）。

☐ 知道唯有球瓶時才能擲球。

☐ 遵守保齡球區的規則。

☐ 遵守特殊奧林匹克官方規則與國際保齡球總會規則。

保齡球比賽規則

1. 向運動員解釋：聯賽或錦標賽中的比賽團隊或個人，每個計分格依次交替使用 2 個球道，直到在每個球道上都打了 5 次，比賽結束。保齡球需要保齡球手交替球道。

2. 向運動員解釋：每項運動都有邊線，犯規線和球溝是保齡球的邊線。

3. 說明當運動員身體的某個部位踩到犯規線或超出犯規線時，即構成犯規，如果擊倒任何球評，則不予計分。示範越過犯規線時犯規的燈光和響鈴如何作用。

4. 向運動員解釋：每個計分格投擲 2 次保齡球的唯一例外是第 10

格，如果全倒或補倒，則可以投擲 3 球。

5. 複製 1 份保齡球區的規則，並在打保齡球之前將其交給運動員。

6. 念規則給閱讀障礙的運動員並／或展示「可以做」與「不可以做」的圖片。

7. 仔細解釋不遵守規則的後果。強調真實情況，整個團隊可能由於一個人的行為而不得不退出比賽。

關鍵字

- 保齡球區禁止飲食
- 記得交替球道
- 不得跨越犯規線

指導祕訣

□ 保齡球區的規則可以由你訂定，必須包含以下：

- 保齡球手在保齡球區準備擲球。
- 保齡球區禁止飲食。
- 誰可以按下重置按鈕。

融合運動®規則

融合運動的規則與特奧官方運動規則以及規則書中概述的修改中幾乎沒有差異。新增內容如下：

1. 融合團隊由一定比例的運動員和夥伴組成。儘管沒有指定團隊的確切比例分配，但是包含 4 名運動員和 4 個合作夥伴的保齡球團隊並沒有達到特奧會融合運動的目標。

2. 比賽中的隊伍由一半的運動員和一半的伙伴組成。球員人數奇數的球隊（例如 11 人制足球）在任何時候運動員都要比夥伴多 1 名。

3. 保齡球隊主要根據能力進行分級。在團體賽中，分級是基於團隊中最好的球員，而不是所有球員的平均能力。

4. 團體賽必須有 1 名成年的非比賽教練。團體賽中不允許教練兼球員。

抗議程序

抗議程序受比賽規則約束。比賽管理團隊的作用是執行規則。作為教練，你對你的運動員和團隊的責任，是對你認為違反保齡官方球規則的任何動作或事件提出抗議。絕對不要因為你和你的運動員未能獲得理想的比賽結果而抗議。抗議是嚴重影響比賽日程的事情。比賽前請與比賽團隊聯繫，以了解該比賽的抗議程序。

保齡球禮節

保齡球禮節的規則很簡單，也很容易理解。保齡球禮節最重要的一點是誰先擲球並做好擲球準備。

誰先擲球

當投球手兩側的球道上有 2 個人時，一般規則是第一個保齡球手先擲球。如果對誰先擲球有任何疑問，右方先擲。

做好擲球準備

保齡球選手站好姿勢做好準備後，就需要擲球。保齡球選手不能靠雙眼擊倒球瓶，他們必須將球擲向他們的球道。保齡球選手很容易花太多時間將腳、手、膝蓋和身體放在正確的位置。告訴運動員不要急於擺出正確姿勢、助走和擲球。重要的是要讓他們學會正確的姿勢，並盡可能有效地擲球。讓比賽順利進行，而不會惹惱其他保齡球手和隊友。

以和為貴

保持簡單。教導你的運動員要時刻體諒他們的隊友和其他在兩邊的球道上以及在保齡球區的選手。一旦你的運動員理解了這個概念，他們將學會尊重他們的隊友和其他選手，並保持良好的運動家精神及態度，這將一直伴隨著他們的保齡球生涯。

運動員應具備

☐ 當參加保齡球比賽時，運動員會保有運動家精神。
☐ 當參加保齡球比賽時，盡全力參賽。
☐ 與隊友輪流擲球。
☐ 整場比賽使用相同的保齡球。
☐ 等待相鄰球道（運動員右側或左側的球道）的保齡球手完成擲球
☐ 競爭的同時也不忘鼓勵隊友。

☐ 知道自己的分數。

☐ 幫助隊友得分。

展現禮節

- 運動員盡全力比賽。
- 遵守規則。
- 展現擲球禮節。
- 做好擲球準備。
- 站在球道上要避免浪費時間。
- 若兩側皆做好準備，讓右方先擲球。
- 擲球後離開助走區。
- 坐在沙發區，直到輪到他／她擲球。
- 除非要開始擲球，否則保持淨空。
- 經過允許才能使用其他保齡球手的保齡球、球巾或松香。
- 控制好脾氣。
- 等置瓶架完成動作後才能擲球。
- 當沒有回球或球瓶殘留在球檯時尋求協助。
- 禁止飲食。
- 注意他人禮節。

指導祕訣

☐ 妥善安排保齡球手的座位，以便知道下一個是誰擲球。

☐ 如果有自動計分機，教導保齡球手如何判別是否輪到他們擲球；名字或標註。

☐ 討論保齡球禮節，例如在每場比賽後向對手致意，不論贏或輸；注意言行；耐心等待：以及永遠用自己的球。

運動家精神

　　良好的運動家精神是教練和運動員對公平競賽、道德行為和正直的承諾。在觀念和實踐中，運動家精神被定義為以慷慨和真正關心他人為特徵的那些特質。以下我們重點介紹一些有關如何向運動員傳授體育精神的教練和觀點，以身作則。

盡全力參賽

- 每一場比賽都盡全力。
- 練習時也卯足全力。
- 不要放棄任何一場比賽。

公平競爭

- 永遠遵守規則。
- 永遠展現運動家精神與公平競賽。
- 永遠尊重裁判的決定。

對教練的期許

1. 永遠樹立好榜樣。
2. 教導如何展現運動家精神，並確保這是第一順位。
3. 尊重裁判決定，遵守規則，不要煽動觀眾。
4. 尊重對手的教練、指導員、同行者與觀眾。
5. 公開與裁判和對手的教練握手。
6. 懲罰不遵守運動家精神的運動員。

對融合運動®的運動員和搭擋的期許

1. 尊重隊友。
2. 當隊友犯錯時鼓勵他們。
3. 尊重對手：比賽前握手。

4. 尊重裁判的決定，遵守規則，不要煽動觀眾。

5. 與裁判、教練、指導員及搭擋合作以進行一場公平的比賽。

6. 當對手挑釁時不要有報復行為（言語上或肢體上）。

7. 嚴正看待代表特奧會的責任及裁判權。

8. 把贏得比賽定義為贏過過去的自己。

9. 跟隨教練訂定的運動家精神。

指導祕訣

□ 討論保齡球禮節，例如比賽後向對手致意，不論贏或輸；注意言行。
□ 當運動員展現運動家精神時，告訴他們很棒。
□ 當運動員展現運動家精神時，永遠鼓勵他們。

謹記

• 運動家精神是你和運動員的行為的展現，不論在場內或場外。

• 保持積極樂觀。

• 尊重對手與自己。

• 控制情緒。

保齡球術語詞彙表

術語	定義
保齡球道	球在其上滾動以及球瓶所在的比賽表面，也稱為球道。保齡球館內含數條保齡球道。
最後擲球者	團隊裡最後一位擲球者。
助走	犯規線後保齡球手擲球前的區域。也被稱為跑道。而且，包含整個擲球過程，從推球到釋放。
尾端	球道的兩個部分－鉤球區和球坑。
後擺盪	手臂在身後，擲球的倒數第二步。
反曲球	球從左至右行進（右撇子）、右至左行進（左撇子）。
保齡球架	置放保齡球的架子。
回球機	通常是球道下的軌道，在該軌道上，球從球坑返回到保齡球手。另外，在所有擲球之前和之後，球停在放置的地方。
缺席者加分	成員缺席時給予團隊的分數。儘管根據缺席球員的過往表現而定，但給出的分數通常低於該保齡球手的平均分數，是為對缺席的球員的懲罰。
木板	組成球道。
保齡球區	球道後方保齡球手等待擲球的區域。有時也稱沙發區。
保齡球館	可以打保齡球的地方。
橋	球上指孔間的距離。
大廳	球道後方觀眾坐著的地方。
櫃檯	保齡球館中心區域，可以安排相關事宜並領取設備。
清檯	成功補倒。
計分	第一次擲球擊倒的球瓶。
曲球	向球道外側滾動然後向球道中心彎曲的球。
擲球	滾動保齡球。
連續兩次全倒	連續兩次全倒
失誤	補倒失敗。亦稱作 blow、miss 或 open。

術語	定義
清掃	殘瓶後第一次擲球擊倒的球瓶。因為在上個計分格以完成計分。
犯規	擲球時觸碰或越過犯規線
犯規線	保齡球道上的黑線，分隔助走區與球道。
計分格	一場比賽的 1/10。計分表上的每個大方框表示 1 個計分格，顯示保齡球選手在比賽的回合。一場比賽包含 10 個計分格。
洗溝球	球滾動到球溝。
球溝	球道兩旁的溝槽。亦稱作通道。
讓分	球瓶添加到保齡球手的分數以公平競爭。保齡球手的平均值越低，讓分能力就越高，這樣他／她將有更好的機會擊敗平均水平更高的保齡球手。
1 號瓶	第 1 號球瓶
鉤球	向左急轉的球（右撇子），向右急轉的球（左撇子）。
公用球	保齡球館的球，任何人皆使用。
球道	指稱從犯規線起算至球坑的 60 英呎的木板。
第一擲球者	團隊裡第一位保齡球者。
殘瓶	第一次擲球後殘餘的球瓶。
抬球	在放球點，手指向球施加向上運動。
場、球路	一場比賽。亦指球的軌跡。
高投	高舉球越過犯規線。通常是因為晚釋放球。
符號	全倒或補倒。
失誤	擲球後沒有擊倒任何球瓶。
未擊倒全部球瓶	無全倒或補倒，兩次擲球後仍有殘瓶。
完全比賽	得到 300 分，10 個計分格連續 12 次全倒。
球瓶	保齡球手擊倒的目標。
球瓶瞄準型保齡球手	擲球時，瞄準球瓶的保齡球手。
球檯	球瓶放置的區域。

術語	定義
球坑	球道尾端，球瓶掉落的地方。
口袋	1號球瓶與2號球瓶間（左撇子）；1號球瓶與3號球瓶間（右撇子）。全倒的理想目標。
推球	擲球的第一步。
回球機	回球至保齡球手的軌道。
認可	根據你的國家或國際保齡球聯盟制定的規則進行的任何保齡球比賽。
平分比賽	保齡球選手的真正分數。沒有讓分。
系列賽	聯盟或聯賽中的3場比賽或更多。
沙發區	亦稱作保齡球區。
慢速擊球	球慢速進入球瓶區，因為旋轉變慢。
孔間隔	拇指孔與指孔間的距離。
補倒	同個計分格內，透過兩次擲球擊倒所有球瓶。符號為（/）。
分瓶	殘瓶的一種。1號球瓶倒下，其他球瓶仍殘留在檯上，其間的距離寬度超過保齡球。
瞄準點	供保齡球手瞄準的點位。
瞄準點型保齡球手	透過瞄準點瞄準的保齡球手，與之相反者為球瓶瞄準型保齡球手。
步伐	保齡球手擲球時所採的步伐。
全倒	第一次擲球時即擊倒所有球瓶。符號為（X）。
瞄準箭頭	在犯規線前方的7個三角形點，用以瞄準並決定起始位置。
火雞	3次連續擊倒。

特殊奧運保齡球教練指南

保齡球教練快速指南

目錄

規畫保齡球訓練和比賽季節

　　與所有運動項目一樣，特殊　林匹克運動會保齡球也發展出一套教練指導理念。教練指導理念必須與特殊　林匹克運動會的理念一致，即確保為每位運動員提供高品質的訓練和公平公正的競賽機會。但是，在運動員獲得運動相關技能和了解計畫目標的同時，成功的教練也要與運動員一起獲得運動的樂趣。

　　季節計畫是幫助你實現計畫目標和個別運動員目標的藍圖。儘管最低訓練要求為八週，但應考慮制定時間更長的計畫。例如，為期一年的保齡球計畫分為秋季、夏季、春季和冬季。使用保齡球讓分系統，可以輕鬆建立團隊，達到公平競爭。

季前計畫

- 參加特殊奧林匹克訓練學校課程，以提高你對保齡球和精神障礙運動員的知識。
- 安排能滿足整個訓練季需求的保齡球相關設施。。
- 準備相關設備，必要時包括任何經改裝的設備。
- 招募、培訓、訓練志工擔任助理教練。
- 協調交通需求。
- 確保所有運動員在第一次練習前均已獲醫師批准。
- 獲得醫療和家長許可的文件影本。
- 確定目標、制定本季計畫。
- 考慮建立一由貴國全國保齡球協會或組織認可的保齡球聯盟，其賽季持續時間超過 8 周。
- 建立並協調季節計畫，包括聯賽、訓練實踐、訓練營和示範，並確認地方、地區、分區、州、國家和特殊奧林匹克聯合保齡球比賽的任何計畫日期。

- 為運動員的親友、老師舉行說明會，其中包括家庭培訓計畫的相關資訊。
- 建立辨識每個運動員進度的程序。
- 建立季節性預算。

季中計畫

- 使用技能評估來確定每個運動員的技能程度，並記錄每個運動員整個季節的進度。
- 設計一個為期 8 周的訓練計畫
- 根據需要完成的任務，計畫和修改每次訓練。
- 重視整體條件和技能發展。
- 逐漸增加難度，以循序漸進的方式來發展技能。

練習時間表確認

一旦確定並評估場地之後，你就可以確定培訓和比賽時間表了。培訓和比賽時間表必須發送給以下感興趣的團體，這點很重要，因為有利於你的特殊奧林匹克保齡球計畫引起大眾矚目。

- 機構代表
- 地方特殊奧林匹克項目
- 志工教練
- 運動員
- 家庭
- 媒體
- 管理團隊成員
- 官方賽務單位

培訓和比賽時間表並非僅限以下領域。

- 日期
- 開始和結束時間
- 登記和／或會面地點
- 機構聯繫電話
- 教練電話

計畫保齡球訓練課程的重要部分

特奧會運動員對精簡、設計良好的訓練大綱反應良好，他們也很熟悉。在抵達保齡球館之前，你要先有一個已組織好的計畫，有助於程序的建立並充分利用有限時間。每次訓練課程都需要包含以下要素。由於有不同因素的影響，花在每個要素上的時間會有所不同。

□ 熱身
□ 舊有技能
□ 新技能
□ 比賽經驗
□ 表現反饋

1. 季節時間：在初期提供更多技能練習。相比之下，後期會提供更多的比賽經驗。
2. 技能水平：能力較低的運動員需要花更多時間練習先前教授的技能。
3. 教練人數：在場的教練越多，提供的個人指導品質就越高，運動員的進步更多。
4. 可用的培訓總時間：2個小時的課程，與在90分鐘的課程中相比，有更多的時間學習新技能。

如果你決定建立一個保齡球聯盟，那麼大部分的訓練將圍繞每周的保齡球課程。訓練可以在聯賽進行之前、之中和之後進行。在聯賽開始之前，你可以教授保齡球所需設備的相關知識，並進行熱身環節。在聯賽期間，你可以觀察運動員打保齡球的狀態，對他們做得不正確的地方提出建議，或者在他們做正確的地方適時稱讚，可以說一些類似「繼續保持」或「打得好」的話。此時，你也可以教授保齡球禮儀和體育精神。

聯賽結束後,你可以學習新技能,也可以與運動員一起提升以前學到的技能。建議的訓練計畫大綱如下:

熱身和伸展運動(10-15 分鐘)

每個運動員都在保齡球道上熱身(即無瓶投球練習)。等待練習保齡球時,伸展每個肌群。

技能指導(15-20 分鐘)

1. 快速回顧以前講授的技能。
2. 介紹技能活動的主題。
3. 簡單生動地展示技能。
4. 肢體幫助並在必要時鼓勵能力較差的運動員。
5. 在練習初期介紹和練習新技能。

比賽經驗(1、2 或 3 場比賽)

運動員打保齡球時就能學到很多東西。比賽就像是一位寶貴的老師。

具體的熱身活動

- 來回擺動手臂,模擬丟擲保齡球的擺動動作。
- 在沒有球的情況下完成助走和投球。
- 在球道上暖身打保齡球 10-15 分鐘。

緩和運動

　　緩和運動和熱身一樣重要，但是很常被忽略。突然停止活動可能會導致血液積聚，也會減慢運動員體內廢物的排除。此外，還可能導致抽筋、酸痛等問題。緩和運動會逐漸降低體溫和心率，並在下一次訓練或比賽之前加快恢復速度。緩和運動也是教練和運動員討論訓練課程或比賽的一個好時機。

活動	目的	時間（至少）
有氧慢跑	逐漸降低心率和體溫	5 分鐘
輕度拉伸	清除肌肉中的廢物	5 分鐘

有效訓練課程的原則

保持主動	運動員要學習做個主動的傾聽者。
建立清晰、簡單的目標	當運動員知道對他們的期望時，學習就會改善。
提供清晰、簡單的說明	示範－提高教學準確性。
記錄進度	你和運動員的紀錄表同時步進行。
給予正面反饋	重視並獎勵運動員做得好的地方。
提供多樣性	各種不同的訓練，以防止過於單一無聊。
鼓勵	培訓和比賽很有趣；繼續為你和你的運動員保持這種方式。
建立進度	當練習內容從以下方面發展時，學習效果就會增加： 已知到未知－成功發現新事物 簡單到複雜－察覺「我能做到」 一般到特定－這就是為什麼「我」如此努力的原因
資源利用最大化	使用現有的設備，若沒有你所需設備，請臨場發揮你的創意。
尊重個體差異	不同運動員的學習效率和能力都不同。

安全培訓課程的訣竅

　　儘管保齡球的風險很小，但教練有責任確保運動員了解、理解和意識到保齡球的風險。運動員的安全和福祉是教練的首要考量。保齡球不是一項危險的運動，但是當教練忘記採取安全預防措施時，仍可能發生意外（例如：拇指、腳趾受傷）。總教練的責任是提供安全的條件和適當的指導來最大程度減少傷害的發生。請與保齡球館的管理人員一起確保安全條件，並進行必要的調整。

設施

- □ 座位／計分區應保持清潔，沒有任何食物或飲料。鞋子、戶外服裝、保齡球袋等應放置在適當的位置。地板應保持乾淨、乾燥。
- □ 助走區應保持乾淨、乾燥，且無任何雜物。保齡球道、犯規燈、回球和記分設備均應打開。
- □ 廁所、電話、水和急救箱能輕易取得。如果需要，請確保備有輪椅。
- □ 備有急救箱，必要時可補充用品。

監督

- □ 教練／助理與運動員比率至少維持 1：3；教練最好具保齡球教練認證；至少有 1 個具有基本急救知識的人員。
- □ 現場備有運動員最新的醫療表。
- □ 建立緊急程序，並教育所有運動員和教練緊急程序。

設備和服裝

- □ 保齡球手要穿著合適的保齡球服裝和保齡球鞋。不必穿戴或攜帶帽子、梳子、便攜式磁帶播放器、太陽鏡等物品。
- □ 如果使用室內球，請根據球員的體重和握力挑選保齡球。
- □ 任何適應性設備，例如坡道、「推桿」或其他類型的設備，均應保持乾淨且能正常運作。

進入保齡球區之前

☐ 在你初次練習時就應制定和執行明確的行為規則。

　1. 手勿亂觸摸。

　2. 遵守教練的指示。

　3. 在離開保齡球道之前，請先問教練。

☐ 保齡球手在禮節和安全方面訓練有素。例如，右保齡球道上的保齡球手擁有通行權；等兩邊的保齡球手完成投擲並返回到回球區，再踏入助走區；輪到你投擲時請準備好等等。

☐ 外出鞋和戶外服裝應存放在遠離記分員／保齡球員就座區域。球坑禁止攜帶食物或飲料。

☐ 運動員已經適當熱身並完成伸展運動。

保齡球練習比賽

競爭越多，我們就變得更好。特殊　林匹克運動會戰略計畫的一部分是在地方推動體育運動的發展。比賽能激勵運動員、教練和整個運動管理團隊。請盡可能擴大或新增更多的競爭機會。我們的建議如下：

1. 與鄰近的本地保齡球計畫共同舉行比賽。

2. 詢問當地的高中，運動員是否可以參加保齡球比賽。

3. 加入當地社區的保齡球聯盟、俱樂部或協會。

4. 在社區建立保齡球聯賽或俱樂部。

5. 每周舉辦地區的保齡球比賽。

6. 每次訓練課程結束時融入競賽內容。

培訓原則摘要

超負荷定律

- 身體適應訓練負荷—解釋訓練的原理
- 適當的訓練負荷可改善整體健康並提高表現
- 影響訓練負荷的因素,包含頻率、持續時間和強度

可逆定律

- 訓練負荷逐漸增加,可以提高體適能能力
- 如果負荷差距太大或保持不變,則體適能能力不會提高
- 負荷太大或太近時,就會發生過度訓練或不完全適應

特異性定律

- 特定的訓練負荷會產生特定的反應和適應
- 一般訓練是運動員進行特殊訓練前的準備
- 增加一般培訓的量,以增加專門培訓的能力

個人主義原則

- 運動員將自己獨特的才能和能力帶到訓練中
- 先天遺傳決定許多影響訓練的生理因素
- 設計訓練和比賽計畫時必須考慮順序、生物學和訓練年齡

多樣性原則

- 培訓是一個長期的過程,訓練和恢復可能會變得無聊
- 為運動員帶來樂趣
- 創造力

積極參與原則

- 運動員必須積極主動地參加培訓計畫
- 運動員必須很堅定
- 運動員生活的各方面都有助取得成功

肌力訓練和體能訓練原理

　　肌力訓練和體能訓練旨在幫助運動員整體發展。肌力訓練計畫有兩種類型：一般訓練和特殊訓練。每個計畫中使用的練習都反映運動員對肌力的需求。一般的肌力和體能訓練計畫會為運動員提供特定肌肉額外的力量，這些特定的肌肉是他們在特定運動項目中必需的。此外，肌力和體能訓練可以建立更健康、靈活和強壯的肌肉和骨骼，防止運動員受傷。

靈活性

- 緩慢並有控制地伸展
- 不要彈跳或感到疼痛
- 緩慢而有節奏地呼吸；不要屏住呼吸
- 輕鬆伸展：從輕度拉伸到無拉伸，保持 5-12 秒
- 發育伸展：進一步伸展，再次感到輕微的緊張；保持 15-30 秒

肌肉平衡

- 肌力訓練時，同時訓練前後肌肉
- 示例：如果要訓練二頭肌，也要訓練三頭肌
- 預防傷害很重要

運動選擇

- 強調全身訓練

運動順序

- 對每次訓練非常重要
- 在訓練初期進行鍛煉多個肌肉群和需要精神集中的運動和舉重。
- 進行鍛煉和舉重以鍛煉較小的肌肉群，在鍛煉中不需集中注意力。

訓練頻率

- 2 次肌力訓練之間應休息 1 天

組數

- 建議在訓練的第一週和第二週進行 1 組練習。隨著訓練計畫的進行，再增加組數。

組間休息

- 取決於訓練的預期結果
- 肌肉耐力：休息時間短，無需完全康復
- 肌力和力量：更長的休息時間，需要完全康復

動態休息

- 1 個運動季節結束後的動態期、娛樂期
- 可能包括或不包括肌力訓練
- 給運動員休息和身體恢復活力和休息的時間

循環訓練範本

在訓練保齡球手時，你需要專注於可以幫助運動員在特定事件滿足特定需求的運動。下表是幫助你入門的基本指南。這些練習可以合併到循環訓練，為你所有的運動員提供各種有趣的練習。如果你發現運動員已經掌握練習並且感到無聊，請稍微變化下練習。

所有保齡球手	受益於	敏捷度與訓練 腹部、腿部、手臂和背部

藉由循環訓練，可以通過專注每個運動的時間而不是重複的次數來減輕運動員的壓力。目的是讓運動員在指定的時間內盡可能重複越多次。

運動	時間（5分鐘）
伏地挺身	30 秒
捲腹訓練	30 秒
抬腿	1 分鐘
背部伸展	30 秒
弓步蹲	1½ 分鐘
三頭肌撐體	30 秒
側伸展	30 秒

一般循環訓練—範本

循環數量	1-5
每個運動的時間	30-90 秒
運動之間恢復時間	15-45 秒
循環之間恢復時間	2-5 分鐘

選擇團隊成員

正確選擇團隊成員，是傳統的特奧會或特奧運動隊成功發展的關鍵。以下為主要注意事項：

能力分組

當所有隊員都有相似的運動技能時，則球隊的工作效果最佳。具有遠勝於其他隊友能力的隊員將至霸隊友，或隱藏實力以融入團隊。不管哪一種情況，都無法達成互動和團隊合作的目標，並且無法獲得真正的競爭經驗。

年齡分組

所有團隊成員的年齡均應匹配。

- 21 歲及以下的運動員，年齡差距在 3-5 歲內。
- 對於 22 歲以上的運動員，年齡差距在 10 到 15 年內。

例如，在保齡球比賽中，8 歲的運動員不應該與 30 歲的運動員比賽。

保齡球技巧評估

運動技能評估表是一種系統化方法，可用於判定運動員的技能。保齡球技能評估卡旨在幫助教練在運動員開始參加比賽之前，確定運動員的保齡球能力水平。基於以下原因，教練發現這個評估是很有用的工具。

1. 幫助教練與運動員確定將參加的比賽項目
2. 建立運動員的基準訓練
3. 協助將能力相似的運動員分組
4. 衡量運動員的進步
5. 幫助確定運動員的日常訓練時間表

在評估運動員之前，教練需要進行以下分析。

- 熟悉主要技能下的每項任務
- 對每項任務有準確的印象
- 曾觀察熟練的運動員執行這項技能。

在進行評估時，教練有很好的機會從運動員身上獲得最佳分析。解釋你想觀察的技能，在可能的情況下先示範技能。

謹記

保齡球的平均得分是決定運動員狀況的最終決定因素。請記錄每場比賽的得分，並確定投擲次數的平均值。運動員技能程度由平均水準決定。你要觀察從訓練開始到訓練結束，運動員平均數是否增加。

請注意，當保齡球手投擲有所改變，或設備有變化通常會導致分數降低，因為保齡球手要花時間適應改變。

保齡球技能評估卡

運動員姓名 _____ 日期_____

教練姓名 _____ 日期_____

使用說明

1. 在訓練／比賽季節開始時使用此工具，以建立運動員的起始技能水平基礎。

2. 讓運動員多次練習技能。

3. 如果運動員 5 次裡有 3 次能正確執行這項技能，請在技能旁邊的框框打勾，表明該技能已完成。

4. 將評估訓練納入你的計畫。

5. 保齡球手可以按任何順序完成技能。當所有項目都完成時，即表示運動員已經完成本清單。

保齡球區的布局

☐ 知道控制櫃檯、休息區、保齡球區的位置。

☐ 可以識別出球坑。

☐ 可以識別助走區。

☐ 可以識別犯規線／犯規燈並了解其功能。

☐ 可以識別回球。

☐ 可以識別自動計分設備。

☐ 了解球如何返回以及返球裝置的操作。

設備選擇

☐ 了解鞋子和球的放置位置。

☐ 向相關人員詢問正確尺寸的保齡球鞋。

☐ 選擇適當重量的保齡球。

☐ 穿著舒適的衣物，以便能活動自如。

☐ 比賽結束後將保齡球和鞋子放回適當的地方。

計分

☐ 了解要計算被擊倒的球瓶。

☐ 識別全倒和補倒

☐ 了解基本術語（即失誤、分瓶、全倒、補倒）。

☐ 了解計分方法。

比賽規則

☐ 展現對比賽的理解。

☐ 了解一局有 10 個記分格。

☐ 知道要使用哪個備用球道。

☐ 知道打保齡球時不要越過犯規線。

☐ 知道犯規時撞倒的球瓶不列入計算在內。

☐ 知道在得分的時候 1 格只能投 1 球。

☐ 知道 1 格最多只能投 2 球，除了第 10 個記分格特殊情況下可以投 3 球。

☐ 了解只有在球瓶站立時才能擊球。

☐ 堅持遵守保齡球區的規則。

☐ 遵守特奧官方規則和 ABC 保齡球規則。

運動家精神／禮節

☐ 在參加保齡球比賽時，運動員始終保持運動家精神和禮儀。

☐ 隨時展現打保齡球積極競爭的態度。

☐ 與其他團隊成員輪流進行。

☐ 在整個比賽中使用相同的球。

☐ 在投保齡球之前，在相鄰球道（保齡球手左邊或右邊球道）等待其他保齡球手結束投球。

☐ 表現合作和競爭的精神；為隊友們加油。

□ 了解自己的分數

□ 幫助隊友得分。

取球

□ 遵守保齡球道禮貌。

□ 從正確的一側接近球。

□ 能認出自己的球。

□ 回球時正確撿起球。

□ 用一隻手掌握球，在助走道移動到起始位置。

抓球

□ 將手指和拇指正確放置在球中。

□ 將不打保齡球的手放在球下並用肘部支撐。

姿勢

□ 在助走道上能找到起始位置。

□ 適當站立準備補倒

□ 腳的放置位置正確。如果慣用右手，則左腳向前。

□ 保持正確的姿勢，眼睛盯著保齡球或目標箭頭／點。

□ 用兩隻手控制住球。

□ 考慮身體位置將球保持在適當的高度。

助走

□ 不甩開揮臂

□ 甩開揮臂

□ 助走節奏一致。三步、四步、五步甩開揮臂。

□ 助走平滑的三步、四步、五步甩開揮臂。

□ 投球而沒有越過犯規線。

投球

☐ 運動員的最後一步是朝犯規線向前滑。

☐ 球通過犯規線滑向球瓶或目標標記。

☐ 在分腿站立姿勢進行雙手揮臂。

☐ 手臂擺動後進行正確的跟球。

營養

均衡飲食指南

- 吃很多不同種類的食物,例如:蔬菜、水果、魚、肉、奶製品和穀物
- 吃新鮮食物,而不是現成的、罐頭或冷凍食品
- 多吃富含複合式碳水化合物的食物(例如:麵包、麵食、馬鈴薯等)
- 吃燒烤、蒸煮或烘烤的食物。避免吃煮沸或油炸食物。
- 避免一日多餐和吃甜、鹹的零食
- 吃全麥麵包、穀類食品、麵食,以攝取纖維量
- 吃糙米代替白米
- 吃用草本植物和香料而不是鹽調味的食物
- 經常喝少量的水和果汁

賽前膳食／營養

在訓練和比賽之前,運動員的能量水平需要很高。上述的高效能飲食將滿足日常需求。不同的運動員需要不同的食物,他們的身體對不同食物的反應也相異。一般來說,以下準則幫助你的運動員在比賽前適當消耗營養。

- 吃熱量少且容易消化的食物,通常少於 500 卡路里
- 比賽前大約 2½ 到 4 小時進食
- 限制蛋白質和脂肪,因為它們消化很緩慢
- 避免攝取在消化系統中會形成氣體的食物
- 比賽前、比賽中和比賽後經常喝少量水

比賽期間的營養

- 除了保持水攝取外,持續時間少於 1 小時的活動不需要補充營養。
- 對於連續活動超過 1 小時的活動,碳水化合物飲料或水果將能提供

所需的能量。

賽後營養

- 為了補充能量，應在運動後立即食用少量含碳水化合物的食物（例如：水果、碳水化合物飲料、燕麥棒）。
- 在一天的剩餘時間內，餐點應包含 65％的複合式碳水化合物以補充能量。

保齡球服裝

　　運動員必須穿著適當的服裝來受訓。不合適的衣服會影響運動員打球的能力，甚至在某些情況下可能會危害安全。保齡球館幾乎可以接受任何類型的衣物。舒適性和活動自由度是選擇打保齡球服裝的決定性因素。因為打保齡球需要大量運動，所以寬鬆的服裝最好，尤其是肩膀和手臂下方寬鬆的服裝，只要不會干擾手臂和腿部的運動都可適合。請記住，寬鬆是上策。

　　儘管打保齡球不需要穿制服，但是你可能希望計畫的所有保齡球手都穿著相同的保齡球衣，或者如果你組成團隊，可以讓每個團隊穿不同的保齡球衣。穿著特殊的保齡球衣通常會給保齡球手帶來一種自豪感，也可能會激勵運動員，使他們更投入訓練。

穿得像贏家！表現得像贏家！

保齡球鞋

　　保齡球鞋是打保齡球時不可或缺的，保齡球鞋會有慣用右手和慣用左手之分。每雙鞋子的設計為一腳允許滑動，另一腳允許剎車。滑動腳上的鞋子（通常慣用右手者為左腳，慣用左手者為右腳）由皮革或類似材料製成鞋底，可以使運動員輕鬆滑動以完成投球。在助走過程以及結束時，防滑腳的任務是提供摩擦力和剎車作用，因此該腳的鞋底由橡膠或其他摩擦性能高的材料製成。大多數保齡球館都有租用的鞋子的服

務，在這兩隻鞋子上都配有軟墊鞋頭底，供右撇子或左撇子保齡球手使用。

指導祕訣

☐ 教練需要定期檢查運動員使用的鞋子和保齡球，以確保它們仍然滿足運動員的需求。確保鞋子既無磨損也無破洞。此外，請確定保齡球上沒有碎屑，並且適合保齡球手。

保齡球設備

對於運動員來說，重要的是要能夠識別和理解設備如何運作，以及設備如何影響特定項目的表現。讓你的運動員為你說出每台設備的名稱及用途。為了加強這一點，請運動員也選擇他們用於比賽的裝備。

運動員準備狀況

- 了解鞋子和球的放置位置。
- 向相關人員詢問正確尺寸的保齡球鞋。
- 選擇適當重量的保齡球。
- 穿著舒適的衣物，以便能活動自如。
- 比賽結束後將保齡球和鞋子放回適當的地方。

保齡球

一個適合的保齡球對保齡球手非常重要。尋找合適保齡球的最重要因素是貼合性和重量。球的貼合性取決於手指和拇指孔的大小，以及它們之間的跨度。為常規抓球法是最常見的，大多數運動員都是使用常規抓球法，將中指和無名指插入球洞到第二指關節，而拇指完全插入球洞中。

手指和拇指應在孔內放鬆，並能觸摸到球的內部。運動員應以手臂長度輕輕揮動保齡球來測試是否適合。手指孔和拇指孔之間的跨度夠大，當手指的第二指關節和拇指在球洞中時，手掌能完全伸展。大多數保齡球館提供免費使用的保齡球，大多數都可以用這種常規抓球法。儘

管這是最便宜的，但保齡球有很高的通用性，因此左、右手的保齡球都可以使用。而中高級保齡球手需要尋找自己的設備。

半指尖和指尖抓球法也可用於更高級的保齡球。兩種握法都可以將拇指完全插入，並且手指可以插入第一指關節、指尖或第一和第二指關節之間（半指尖）。可以進行適應性調整，例如允許為所有四個手指鑽孔，讓拇指可以更好地抓握，以適應身體的挑戰（即那些手、手腕或手指無力的運動員）。通常由橡膠製成的插入件也可用於提供額外的抓力。

球的重量取決於保齡球手的身體重量。成年男性通常選擇 14-16 磅的球，而成年女性通常選擇 10-14 磅重的球。兒童的話，通常選擇 6-14 磅不等的球。若保齡球手揮臂保持平衡，顯示保齡球的重量適合。例如，在後揮過程中，如果保齡球太重，則導致肩膀下垂、身體失去平衡。如果保齡球手在犯規線處不斷掉球或將球重重落到球道上，則該球並不適合。

球速也可以顯示重量是否適當。每節比賽快結束時球速降低可能意味球太重。通常，當分數在比賽快要結束時開始下降時，這表示球太重了。球的材料和硬度決定在不同球道條件下的正確使用方式，保齡球手投擲的擲球的類型以及球撞擊球瓶的方式。球的重量不能超過 16 磅。沒有最低重量限制；但是，有些回球機很難返回較輕的球。球的重量範圍通常為 6-16 磅。一些保齡球館有專業的工作人員，可以提供進一步的建議和協助。

　　如果可以的話，建議運動員擁有自己的保齡球，為運動員提供一個最適合的重量並適合手部的球。對於許多特殊　林匹克運動會的運動員來說，正確打保齡球最重要的決定因素是擁有足夠的力量握球。免費使用的保齡球手指孔和跨度對於運動員來說可能太小。擁有自己的裝備（包含包包、保齡球和保齡球鞋）也是運動員自豪感的重要來源。與你當地的保齡球館或專業商店合作，他們可以用捐贈的球重新鑽孔和填補，通常只需支付很少的費用或免費，就能讓所有運動員都擁有專屬保齡球。

保齡球袋

　　保齡球袋用於存放自己的球。

松香袋

　　松香袋保持運動員手部乾燥。

保齡球巾

　　保齡球巾用於擦去球上的污垢、油脂，以保持清潔。

保齡球裝備一覽

保齡球袋
松香袋
保齡球巾
保齡球鞋

指導祕訣

□ 教練需要定期檢查運動員的鞋子和球，以確保它們仍然滿足運動員的需求。確保鞋子沒有磨損，也沒有孔洞。此外，請確定保齡球上沒有碎屑，並且適合保齡球手。

設備選擇

打保齡球所需的設備包括保齡球、保齡球鞋和保齡球館，這樣就足夠了。

正確選擇設備

如果你沒有經過專業培訓，建議在專賣店聯繫。如果可以的話，運動員最好擁有自己的保齡球設備。

教學設備選擇

保齡球鞋

保齡球鞋讓保齡球員能正確地滑動雙腳。公鞋的設計旨在讓兩隻鞋的鞋底皆可供滑行。左腳鞋底供右撇子保齡球員用來進行第四或五個步伐；而右腳鞋底則供左撇子保齡球員用來進行第四或五個步伐。

保齡球

重量

保齡球的重量和合適度非常重要。保齡球重 6-16 磅。正確選擇保齡球重量的經驗法則是，保齡球手體重的 1/10，這並不一定適用所有保齡球，但是這是一個很好的近似值。保齡球手必須能夠用兩隻手拿起保齡球，並輕鬆地用一隻手來回擺動。如果保齡球手掉球，它可能太重了。但是，如果保齡球手將球重重落於球道上，則可能保齡球太輕。保齡球上通常刻有重量，且不同重量的球顏色不同。

幫助運動員獲得適當裝備的關鍵因素

- 協助運動員從控制櫃檯人員獲得正確尺碼的鞋子。
- 讓運動員在沒有協助的情況下從控制櫃檯獲得正確尺碼的鞋子。
- 協助運動員從可供使用的球中選擇適合的球；並告訴運動員如何透

過數字（重量）和／或球的顏色來識別自己的球。

- 幫助運動員獲得自己的球。
- 與所有運動員討論適當的服裝。

關鍵字

- 你穿什麼尺寸的鞋子？
- 你在哪裡買鞋？
- 你使用什麼重量／顏色的球？
- 請穿寬鬆的衣服

有關設備修改和保齡球改裝的資訊以及教學技巧，請參考 CD

保齡球規則教學

教授保齡球規則的最佳時間是在練習中。有關保齡球規則的完整列表，請參閱《特殊奧林匹克運動會規則》。

運動員準備

- 展現對比賽的理解。
- 了解 1 局有 10 個記分格。
- 當備用球道被使用時，知道要使用哪個球道。
- 知道打保齡球時不要越過犯規線。
- 知道犯規時撞倒的球瓶不列入計算在內。
- 知道在得分的時候 1 格只能投 1 球。
- 知道 1 格最多只能投 2 球，除了第 10 個記分格特殊情況下可以投 3 球。
- 僅在球瓶站立時才能投球。
- 遵守保齡球區的規則。
- 遵守特殊奧林匹克運動會和和國際保齡球聯合會規則

保齡球比賽規則

1. 向運動員解釋，聯賽或錦標賽中的賽隊或個人每格依次交替使用 2 個賽道，直到每個賽道上都打 5 次，比賽結束。保齡球手需要交換賽道。
2. 向運動員解釋，每項運動都有其邊界線，而犯規線和保齡球溝是保齡球的邊界線。
3. 向運動員解釋，當運動員身體的某個部位踩到犯規線或超出犯規線時，即表示犯規，如果撞倒任何球瓶，不予計入。示範越過犯規線時犯規燈光和犯規鈴將如何運作。
4. 向運動員解釋，每格保齡球的唯一例外是第 10 格，如果全倒或

補倒，則可以投第 3 球。

5. 印製保齡球區的規則，並在打保齡球之前發給運動員。

6. 向不能閱讀者閱讀規則和／或顯示「可為」和「不可為」的圖片。

7. 仔細解釋不遵守規則的後果，強調整個團隊可能由於一個人的行為而被迫退賽。

關鍵字

- 保齡球區禁止攜帶食物或飲料
- 記住要改道
- 不要越過犯規線

指導祕訣

口 保齡球區的規則是你為計畫制定的規則，包括以下內容。

- 保齡球手將留在保齡球區準備打保齡球。
- 保齡球區禁止攜帶食物或飲料。
- 誰可以按下重設按鈕。

融合運動®規則

融合運動的規則與特殊奧林匹克官方運動規則以及規則書中概述的修改中幾乎沒有差異。新增內容如下。

1. 融合團隊由一定比例的運動員和夥伴組成。儘管沒有指定團隊的確切比例分配，但是包含 4 名運動員和 1 個合作夥伴的保齡球名冊並沒有達到特奧會融合運動的目標。

2. 比賽中的隊伍由一半的運動員和一半的夥伴組成。球員人數奇數的球隊（例如 11 人制足球）在任何時候都運動員都要比夥伴多 1 名。

3. 保齡球隊主要根據能力進行分級。在團體賽中，分級是基於團隊中最好的球員，而不是所有球員的平均能力。

4. 團體賽必須有 1 名成年的非比賽教練。團體賽中不允許球員兼教練。

抗議程序

抗議程序受比賽規則約束。比賽管理團隊的作用是執行規則。作為教練，你對你的運動員和團隊的責任是對你認為違反保齡球官方規則的任何動作或事件提出抗議。絕對不要因為你和你的運動員未能獲得理想的比賽結果而抗議。抗議是嚴重影響比賽日程的事情。比賽前請與比賽團隊聯繫，以了解該比賽的抗議程序。

保齡球禮節

保齡球禮節的規則很簡單,也很容易理解。保齡球禮節最重要的一點是誰先擲球,並做好擲球準備。

誰先擲球

當投球手兩側的球道上有兩個人時,一般規則是第一個保齡球手先擲球。如果對誰先擲球有任何疑問,右方先擲。

做好擲球準備

保齡球選手站好姿勢做好準備後,就需要擲球。保齡球選手不能靠雙眼擊倒球瓶,他們必須將球擲向他們的球道。保齡球選手很容易花太多時間將腳、手、膝蓋和身體放在正確的位置。教你的運動員不要急於擺出正確姿勢、助走和擲球。重要的是要讓他們學會正確的姿勢,並盡可能有效地擲球。讓比賽順利進行,而不會惹惱其他保齡球手和隊友。

以和為貴

保持簡單。教導你的保齡球手要時刻體諒他們的隊友和其他在兩邊的球道上以及在保齡球區的運動員。一旦你的運動員理解了這個概念,他們將學會尊重他們的隊友和其他選手,並保持良好的運動家精神及態度,這將一直伴隨著他們的保齡球生涯。

保齡球術語詞彙表

術語	定義
保齡球道	球在其上滾動以及球瓶所在的比賽表面，也稱為球道。保齡球館內含數條保齡球道。
最後擲球者	團隊裡最後一位擲球者。
助走	犯規線後保齡球手擲球前的區域。也被稱為跑道。而且，包含整個擲球過程，從推球到釋放。
尾端	球道的兩個部分－鉤球區和球坑。
後擺盪	手臂在身後，擲球的倒數第二步。
反曲球	球從左至右行進（右撇子）、右至左行進（左撇子）。
保齡球架	置放保齡球的架子。
回球機	通常是球道下的軌道，在該軌道上，球從球坑返回到保齡球手。另外，在所有擲球之前和之後，球停在放置的地方。
缺席者加分	成員缺席時給予團隊的分數。儘管根據缺席球員的過往表現而定，但給出的分數通常低於該保齡球手的平均分數，是為對缺席的球員的懲罰。
木板	組成球道。
保齡球區	球道後方保齡球手等待擲球的區域。有時也稱沙發區。
保齡球館	可以打保齡球的地方。
橋	球上指孔間的距離。
大廳	球道後方觀眾坐著的地方。
櫃檯	保齡球館中心區域，可以安排相關事宜並領取設備。
清檯	成功補倒
計分	第一次擲球擊倒的球瓶
曲球	向球道外側滾動然後向球道中心彎曲的球。
擲球	滾動保齡球。
連續兩次全倒	連續兩次全倒
失誤	補倒失敗。亦稱作 blow、miss 或 open。

術語	定義
清掃	殘瓶後第一次擲球擊倒的球瓶。因為在上個計分格以完成計分。
犯規	擲球時觸碰或越過犯規線
犯規線	保齡球道上的黑線，分隔助走區與球道。
計分格	一場比賽的 1/10。計分表上的每個大方框表示 1 個計分格，顯示保齡球選手在比賽的回合。1 場比賽包含 10 個計分格。
洗溝球	球滾動到球溝。
球溝	球道兩旁的溝槽。亦稱作通道。
讓分	球瓶添加到保齡球手的分數以公平競爭。保齡球手的平均值越低，讓分能力就越高，這樣他 / 她將有更好的機會擊敗平均水平更高的保齡球手。
1 號瓶	第 1 號球瓶
鉤球	向左急轉的球（右撇子），向右急轉的球（左撇子）。
公用球	保齡球館的球，任何人皆使用。
球道	指稱從犯規線起算至球坑的 60 英呎的木板。
第一擲球者	團隊裡第一位保齡球者。
殘瓶	第一次擲球後殘餘的球瓶。
抬球	在放球點，手指向球施加向上運動。
場、球路	一場比賽。亦指球的軌跡。
高投	高舉球越過犯規線。通常是因為晚釋放球。
符號	全倒或補倒。
失誤	擲球後沒有擊倒任何球瓶。
未擊倒全部球瓶	無全倒或補倒，兩次擲球後仍有殘瓶。
完全比賽	得到 300 分，10 個計分格連續 12 次全倒。
球瓶	保齡球手擊倒的目標。
球瓶瞄準型保齡球手	擲球時，瞄準球瓶的保齡球手。
球檯	球瓶放置的區域。

術語	定義
球坑	球道尾端，球瓶掉落的地方。
口袋	1號球瓶與2號球瓶間（左撇子）；1號球瓶與3號球瓶間（右撇子）。全倒的理想目標。
推球	擲球的第一步。
回球機	回球至保齡球手的軌道。
認可	根據你的國家或國際保齡球聯盟制定的規則進行的任何保齡球比賽。
平分比賽	保齡球選手的真正分數。沒有讓分。
系列賽	聯盟或聯賽中的3場比賽或更多。
沙發區	亦稱作保齡球區。
慢速擊球	球慢速進入球瓶區，因為旋轉變慢。
孔間隔	拇指孔與指孔間的距離。
分瓶	殘瓶的一種。1號球瓶倒下，其他球瓶仍殘留在檯上，其間的距離寬度超過保齡球。
瞄準點	供保齡球手瞄準的點位。
瞄準點型保齡球手	透過瞄準點瞄準的保齡球手，與之相反者為球瓶瞄準型保齡球手。
步伐	保齡球手擲球時所採的步伐。
全倒	第一次擲球時即擊倒所有球瓶。符號為（X）。
瞄準箭頭	在犯規線前方的7個三角形點，用以瞄準並決定起始位置。
火雞	3次連續擊倒。

附件Ａ：伸展

上半身

脖子／肩膀伸展－側面　　　脖脖子／肩膀－正面

站／坐在舒適的姿勢，肩膀與手臂向側邊伸展

慢慢地將頭轉向左邊，回到中間，轉向右邊

慢慢地將頭轉回中間，回到中間，往前傾下巴至胸部

手腕伸展　　　　　擴胸

用另一隻手包覆腕　　　在背後握著雙手

輕輕地放鬆手腕　　　　手掌向內

　　　　　　　　　　　向上推手，掌心朝上

上半身

側臂伸展

側臂伸展

手臂高舉過頭

用另一隻手抓住手腕並輕輕推向另一側

向上推,手心朝上

向反方向伸展軀幹

三頭肌伸展(背面)

三頭肌伸展(正面)

雙手高舉過頭

向後彎曲右臂,手放在背後

握住手肘並向後背中央伸展

左臂重複動作

上半身

前臂屈肌

在前方抓住手,手掌朝外
手指向上,彎曲手腕
用另一隻手包覆手指指節
輕輕地把手指拉向身體
另一隻手重複動作

側邊伸展

高舉左臂過頭,右臂保持於側邊
向右彎曲
另一隻手重複動作

側邊伸展

可以透過其他輔助完成;如圖片
中的運動員即使用拐杖。運動員
也可以使用一個穩定的輔助設備
來幫助他們完成伸展。

下背與臀大肌

股四頭肌

保持一隻腳的平衡，同時使另一隻腳的腳後跟舉到臀部上

握住腳的腳後跟，用四頭肌而不是膝蓋，輕輕地向後推

另一隻腳重複動作

如果運動員在保持平衡方面有困難，讓他們扶著你或隊友的肩膀

下半身

轉動腳踝

身體站直，雙腳保持平衡

重心移至左腳

右腳腳趾朝下

順時針轉動腳踝 3-5 次

另一隻腳重複動作

雙腳交叉向前屈身

站直，雙手手臂高舉過頭

雙腳交叉

向前屈身

雙手自然下垂

下半身

前跨步

左腳向前跨一步
彎曲左膝，右腳伸直並將重心
放在右腳
另一隻腳重複動作

輔助前跨步

可以透過其他輔助完成；如圖
片中的運動員即使用拐杖。運
動員也可以使用一個穩定的輔
助設備來幫助他們完成伸展。

小腿／阿基里斯腱伸展

手掌抵住牆面
左腳後退一步
彎曲右膝往前跨步直到感到輕微的緊繃感
另一隻腳重複動作

附件 B：技巧進展訣竅

抓球法

保齡球有 2 種抓球法：傳統式抓球法與指尖式抓球法

傳統式抓球法

大多數特殊奧林匹克運動會的保齡球手都使用傳統式抓球法，因為它可以用手指更牢固地抓球。持球者還可以完全控制球，感覺抓得更穩固。傳統式抓球法也使運動員將球抓得更緊，讓人有更心安的感覺。指孔深度足夠深，可以使手指進入球直到第二個指關節。拇指孔使整個拇指都可以插入球中，傳統式和指尖式抓球法都具有相同的拇指孔。

指尖式抓球法

對於進階持球者，建議使用指尖是抓球法。鑽指孔，僅允許將指尖插入保齡球。這種抓球法使手散布在球的更多表面積上，這稱為跨度（拇指和指孔之間的距離）。指孔的鑽孔方式與傳統是抓球法相同。擲球時，指尖式抓球法可讓球有更大的提升力。

運動員預備動作

- 將手指與拇指適當放入球內
- 持球的另一隻手放在球的下方，同時手肘靠攏身體

抓球教學

1. 運動員將手指放入球內，先是中指與無名指，然後是拇指。
2. 放入球內的手指永遠保持相同深度。
3. 自然且放鬆的抓球。不要在拇指、手指或手腕施加壓力。
4. 不在球內的手指可以放鬆或靠近球內的手指。

關鍵字

- 先是手指，再拇指
- 非持球的手放在球的下方

錯誤檢查表

錯誤	修正
先是拇指	示範給運動員看，手指先放入球中
擲球前放開拇指	將持球者的繃帶放入球中以確保抓球
鑽指孔不乾淨	確保手是乾淨的

指導祕訣

練習要點

1. 如果運動員在正確放置手指時遇到困難，請標記那些手指（星號、指甲油、麥克筆等）以進一步提醒他／她。

2. 讓運動員用雙手從回球處撿起球。雙手握住球的同時旋轉球，使球的孔位於頂部。

3. 非持球手置於球的下方提供支撐，而持球手的手指和拇指放在孔中。

取回保齡球

取回保齡球時，切記使用雙手取球。

保齡球的取回教學

1. 確保運動員站上起始位置時，知道正確球道。
2. 在踏上起始位置之前，請確保相鄰球道上沒有保齡球。
3. 運動員拿取自己專屬的球。
4. 運動員用雙手抓球，將手放在球的相對兩側，遠離回球防止手指被擠壓。
5. 運動員將球抱在手臂中，並移至他／她的起始位置。對於慣用右手的運動員，球停在他／她的左臂中，並由右臂和身體支撐在側面。

指導祕訣

練習要點

1. 為幫助持球者確認正確的球道,讓持球者看上方的自動計分顯示螢幕,該螢幕會顯示下一個要打保齡球的持球者並確定球道。如果沒有這樣的設備,告訴持球者要接在誰的後面上場。

2. 向運動員解釋,當另一個球滾動到回球架上時,如果他／她的手指在球之間,會發生什麼情況。儘管球不能以很高的速度進入回球機,但是直到撞到另一個球或某個人的手指時,球才會停止。

3. 向運動員解釋為什麼在從回球機上撿起球時兩隻手比一隻手好用。它減輕了手指和手腕的壓力,節省了長時間打保齡球所需的體力,並有助於防止球掉落在地板上,或者更糟的是防止球落在腳趾上。

4. 請勿將手指放在孔中撿起球。在採取姿勢並準備好進場之前,不要插入手指。運動員將球抱在手臂中,然後移動到他／她的起始位置。

關鍵字

- 使用自己的球
- 切記球道禮節,注意四周
- 注意手指

技巧進展

- 了解球道禮節
- 了解回球機的正確方向
- 識別他們的球
- 正確取回保齡球
- 將球以一隻手臂抱住並回到起始位置

站姿

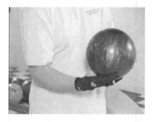

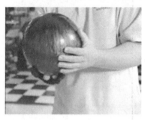

> 請見ＣＤ以了解更多教學方法

正確站姿教學

持球姿勢

亦稱「教練的眼」。是以用作分析持球者的擲球是否做到以下４點：

1. 腰際以下－站姿、膝蓋與臀部

2. 腰際以上－脊椎、肩膀、頭與雙眼

3. 球的位置－平視高度

4. 手的高度－抓球、手指與拇指的位置

技巧進展

- 知道起始位置。
- 根據殘瓶改變位置
- 示範正確站姿－左腳朝前（右撇子）。
- 姿勢正確的情況下，眼睛對準球瓶或瞄準箭頭／點。
- 雙手持球。
- 根據姿勢保持適當高度持球

指導祕訣

練習要點

1. 為了讓運動員有更好的站位，可以使用標有腳印的地墊。當運動員熟悉站位後即可移除。

2. 判別四步擲球或五步擲球的起始位置：站在犯規線後，面對沙發區，往前走 4 又 1/2 步或 5 步。

3. 確保球的位置在腰際，靠攏身體，不阻擋視線。請運動員選定目標－球瓶或瞄準箭頭／點，告知運動員當他／她在擲球時眼睛不要離開目標。

4. 運動員的肩膀因為球的重量而稍有傾斜。身體呈方形以瞄準。

5. 本訣竅不一定適用所有人，因人而異，請根據運動員情況的不同而有所變化。

助走與擲球教學

一個完美的擲球包含持球者與球同時動作並把球順利擲向球道。以下有 3 種基本助走方法：

1. 站立式

2. 四步助走

3. 五步助走

以上皆包含推球、鐘擺及擲球。即便一步擲球並不能算是真正的擲球，但因為這是完成完整的四步或五步助走的第一步，故列其中。

初學者很難在一開始就同時做到以上 4 點。可以從鐘擺開始，再進階到擺盪與滑出，最後是完整進場。一開始，一個完整的進場不過是運動員試著踩著正確的步伐至犯規線，然後完成鐘擺並擲球。

確保運動員熟悉每一步驟後再往下進行。可以從前兩個訓練階段的表現決定之後訓練的起點。

指導祕訣

練習要點

1. 1. 當持球於側邊時,請運動員默數步驟。此舉可以幫助運動員學習四步助走。
 - 「1」－推球向前
 - 「2」－擺球向後
 - 「3」或「擲球」向前釋放球

2. 如果運動員的後擺太大,在持球手臂腋下放一塊手帕可以幫助解決問題。在適當的後擺中,手帕保持在原位,並且不會掉落。

3. 告訴運動員在擺盪時不要施力,讓球的重量自行擺盪。

4. 說出助走的步驟。「開始:右腳、左腳、右腳、滑出」

5. 一旦運動員開始使用適當的步伐,就讓運動員進入節奏併計算其步數。第一步數「1」,第二步數「2」,第三步數「3」,第四步數「滑出」或「擲球」。不拿球重複幾次,每次都提高動作速度。重複練習幾次後再持球。

6. 站在運動員後方,隨著運動員動作數出步驟。幾次後讓運動員自行動作,記得讓他們自己大聲數出來。

7. 為了讓運動員在犯規線上方擲球,在犯規線上放一條保齡球球巾或一條繩子,告訴他們在球巾／繩子上擲球。

8. 擲球後手臂或手保持上方一直線可以透過在保齡球球巾打結示範。給運動員一條球巾後往後站,讓他用一步擲球將球巾丟向你的胃。注意運動員是否將他／她的右手伸直並將拇指指向你的胃。跟他們說明此舉如同擲球時的動作。

9. 在家訓練可以讓運動員跟朋友練習手掌向上丟擲壘球。注意手臂、手及拇指的位置。

10. 完成動作時修正運動員的動作。

11. 手、手臂及肩膀與目標保持一直線。當球離開運動員的手的時候，讓他們做出像是在跟其他人握手的樣子。

請見 CD 以了解更多教學方法

技巧進展

- 利用擺盪與滑出完成鐘擺。
- 有節奏地利用鐘擺及推球完成四步或五步助走
- 流暢地利用鐘擺及推球完成四步或五步助走
- 完成擲球後不超過犯規線

計分

　　高分是保齡球的目標。運動員必須能夠識別保齡球計分符號並對保齡球如何計分有基本認知。大多數情況下，自動計分機減少了人工計分的需求並使計分更加容易。

計分教學

1. 一局有 10 個記分格，加總即為總得分。一場傳統的比賽會有 10 局。

2. 計分採雙格系統。第一次擲球所擊倒的球瓶數顯示在計分格中的左方格子中。

3. 第二次擲球所擊倒的球瓶數顯示在計分格中的右方格子中。

4. 如果持球者未能在 2 次擲球內擊倒所有球瓶，稱為失誤。符號為「－」。

5. 當持球者用 2 次擲球擊倒所有球瓶，稱為補倒。符號為「／」。

6. 當持球者用 1 次擲球擊倒所有球瓶，稱為全倒。符號為「Ｘ」。三次連續全倒稱為「火雞」。

7. 當持球者觸碰到犯規線、球道的任一部分或身體在犯規線上方，稱為「犯規」，此次擲球不計分。如果在第一次擲球犯規，球瓶會重新立起第二次擲球，第一次擲球的分數不採計。第二次擲球必須全倒，若是成功達成，稱為補倒。

8. 分瓶指的是在第一次擲球後，殘瓶間有多個瓶子的空間。如果殘瓶為 1 號瓶，不能稱為分瓶。

關鍵字

- 計分格
- 比賽
- 失誤

- 補倒
- 全倒
- 火雞
- 犯規
- 分瓶

技巧進展

- 計算倒下的球瓶。
- 知道全倒與殘瓶
- 知道基本術語（例如：失誤、分瓶、全倒、補倒）
- 知道基本計分程序

指導祕訣

練習要點

1. 對於大多數運動員，知道如何計分是很重要的。對於能夠學習如何計分的運動員，可以讓他們參閱書店或圖書館中，國家或國際保齡球規則書。

認識保齡球館

更多保齡球館的資訊與說明，請見 CD

保齡球館

保齡球館由偶數個球道組成。球道寬度在 41-42 英寸之間，由 39 個木板組成。保齡球從犯規線開始沿球道向下滾動到 10 個球瓶上（60 英呎）。球道的兩側是一個 9 英吋寬的通道。保齡球員在助走區開始擲球動作。助走區為從沙發區到犯規線之間的木頭區域。一次只能有一個人進行助走。

沿途有一些引導點，也稱為定位點，它們也與犯規線和球道上的點排成一直線，這些點用於精確地控制球的移動和傳遞。在球道上也有用於此目的的瞄準箭頭。球道通常每天上油，以防止摩擦並更好地控制球。

球瓶架位於球檯中，球瓶以三角形排列，每支球瓶的中心相距 12 英吋。保齡球瓶高 15 英吋，重 3 磅 6 盎司到 3 磅 10 盎司。標識為 1-10，號碼代表球瓶編號。

- 面對球瓶，2 號球瓶位於 1 號球瓶左側第 2 排。
- 3 號球瓶位於 1 號球瓶右側第 2 排。

- 第 3 排有 4 號球瓶（左）、5 號球瓶（中）及 6 號球瓶（右）。
- 第 4 排有 7 號球瓶（左）、8 號球瓶、9 號球瓶及 10 號球瓶（右）。

指導祕訣

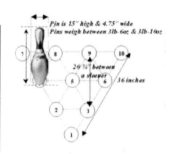

☐ 與運動員討論保齡球館的空間配
　置，識別主要組成－櫃檯、球道、
　助走區、球檯等等
☐ 經過允許，帶運動員到球檯以了解
　設備。

保齡球館各區域的教學

在每個訓練季節開始時，需要評估每個運動員，以確定已經掌握了哪些知識和技能，哪些領域需要進一步的加強。

櫃檯

這是保齡球館的中心。在這裡分配車道，並分發保齡球鞋。如果球道有任何問題並且沒有對講機，這也是運動員去的地方。

大廳

這通常是球道後面的區域，觀眾可以觀看保齡球，保齡球架還可以放置室內球，通常有一家餐廳。

保齡球區

該區域由許多球道組成，通常由座位區成對隔開。運動員在這裡擲球。向運動員解釋，因為在比賽期間，保齡球手需要在 2 條球道之間交替。

比賽要求交替球道。因此當比賽進行時，運動員交替球道使用。

沙發區

運動員將在這裡等待輪到他／她擲球。在許多保齡球館中，這裡都提供了用於存放外套，鞋子，保齡球袋等的空間。如果未提供特定區域，則在座位區下方的區域可以放置球袋和鞋子。

回球機

重置按鈕位於此處。教授運動員重置的目的，使用時機以及可能由誰使用（例如：運動員、教練、球道輔助員等）。另外，教導運動員從回球處取回保齡球的正確方法避免他們受傷。

助走區

讓運動員觀察進場和車道上深色的「定位」點或箭頭；討論這些標記的目的是，它們為運動員在站位時提供了非常明顯的參考點。定位點可幫助運動員瞄準球。

技巧進展

- 知道櫃檯、大廳、保齡球區
- 知道沙發區
- 知道助走區
- 知道犯規線／犯規燈及其功用
- 知道回球區
- 知道自動計分機
- 知道如何回球及回球機的操作

保齡球概念與策略

擊倒殘瓶

擊倒殘瓶是取得高分的關鍵，沒有想像中那麼難。有一句話在保齡球界中流傳：「如果不能全倒，那就補倒。」要完成補倒，起始位置移至殘瓶對面。如果有多個殘瓶，起始位置依最靠近持球者的球瓶而定。以下為 3 個擊倒殘瓶的關鍵：

1. 一致性的擲球
2. 一致性的手臂擺盪
3. 向目標擲球

團體賽

保齡球是個人運動。然而，保齡球手通常會組隊以完成聯賽。團體賽包含雙人賽（2 名保齡球手）及多人賽（3-5 名保齡球手）。分數以每位保齡球手的分數加總做計算。特殊奧林匹克運動會認可這些分組並有相對應的比賽階級。

瞄準技巧

大多數的持球者使用其中一種瞄準技巧擲球：球瓶瞄準或瞄準點。

球瓶瞄準

持球者在起始位置緊盯球瓶以瞄準。運動員瞄準 1-3 號球瓶（右撇子）或 1-2 號球瓶作為第一次擲球的目標。若是第一次擲球沒有全倒，在第二次擲球瞄準殘瓶。

瞄準點

運動員使用地上兩組七個瞄準點瞄準,而不是瞄準 60 英呎遠的球瓶。瞄準點位於犯規線後方 6-8 英呎,瞄準箭頭位於球道後方 15 英呎。作為輔助,持球者可以判斷球的去向。運動員必須假想一條線,使其延伸到瞄準的球瓶以判斷球的去向。

定位點	運動員姿勢與站位

四種基本球路

直球

直球以相對的直線行進，並且會受到較大的偏向，因為它傾向於穿過球瓶。因此，在完美點（1號球的右側）以外的任何地方全倒的可能性不大。因此，直球並不是萬無一失。球需要靠近第二個箭頭滾動，而不是沿著球道的中心滾動，在這裡球將有更好的機會進入打擊區並在球瓶之間獲得良好的混合作用。

鉤球

大多數初學者傾向於打鉤球或曲球。如果運動員有一個自然的鉤球，讓運動員使用它。鉤球是非常有效的擊球方法，因為它比直球具有更大的誤差範圍。釋放過程中，中指和無名指的提舉動作是球的鉤子。它如此有效的主要原因是它在球瓶之間產生了神祕的混合作用。

曲球

在投擲曲球（誇張的鉤球）時，手臂和手腕將轉向左邊，拇指通常會在左右從球的9點鐘方向出來。其寬闊的盤旋路徑使其難以控制。然而，如果球撞入打擊口袋正確，它可以掃除所有球瓶。

反手曲球

與曲球瞄準1-3號瓶不同。如果保齡球手總是使用反手曲球並且改

變不了，讓他移至起始位置的左側並瞄準從左邊數過來的第 2 個瞄準點對面的球瓶（同左撇子）。這樣球就會擊倒 1-2 號球瓶，如同左撇子。

特殊奧林匹克：
保齡球——運動項目介紹、規格及教練指導準則
Bowling：Special Olympics Coaching Guide

作　　　者／國際特奧會（Special Olympics International，SOI）
翻　　　譯／牛羿筑
出 版 統 籌／中華台北特奧會（Special Olympics Chinese Taipei，SOCT）

總 編 輯／賈俊國
副 總 編 輯／蘇士尹
編　　　輯／高懿萩
行 銷 企 畫／張莉滎‧蕭羽猜‧黃欣

發 行 人／何飛鵬
出　　　版／布克文化出版事業部
　　　　　　台北市中山區民生東路二段 141 號 8 樓
　　　　　　電話：(02)2500-7008 傳真：(02)2502-7676
　　　　　　Email：sbooker.service@cite.com.tw
發　　　行／英屬蓋曼群島商家庭傳媒股份有限公司城邦分公司
　　　　　　台北市中山區民生東路二段 141 號 2 樓
　　　　　　書虫客服服務專線：(02)2500-7718；2500-7719
　　　　　　24 小時傳真專線：(02)2500-1990；2500-1991
　　　　　　劃撥帳號：19863813；戶名：書虫股份有限公司
　　　　　　讀者服務信箱：service@readingclub.com.tw
香港發行所／城邦（香港）出版集團有限公司
　　　　　　香港灣仔駱克道 193 號東超商業中心 1 樓
　　　　　　電話：+852-2508-6231　傳真：+852-2578-9337
　　　　　　Email：hkcite@biznetvigator.com
馬新發行所／城邦（馬新）出版集團 Cité (M) Sdn. Bhd.
　　　　　　41, Jalan Radin Anum, Bandar Baru Sri Petaling,
　　　　　　57000 Kuala Lumpur, Malaysia
　　　　　　電話：+603- 9057-8822　傳真：+603- 9057-6622
　　　　　　Email：cite@cite.com.my
印　　　刷／韋懋實業有限公司
初　　　版／2022 年 12 月
售　　　價／新台幣 250 元
ＩＳＢＮ／978-626-7256-21-3
ＥＩＳＢＮ／978-626-7256-08-4（EPUB）

城邦讀書花園　布克文化
www.cite.com.tw　WWW.SBOOKER.COM.TW